MAKING YOUR PAINTINGS WORK

水彩新技 ②

花畫

使你的畫更出色
——菲力蒲·傑米森

BY PHILIP JAMISON
陳美冶編譯

藝術圖書公司印行

1

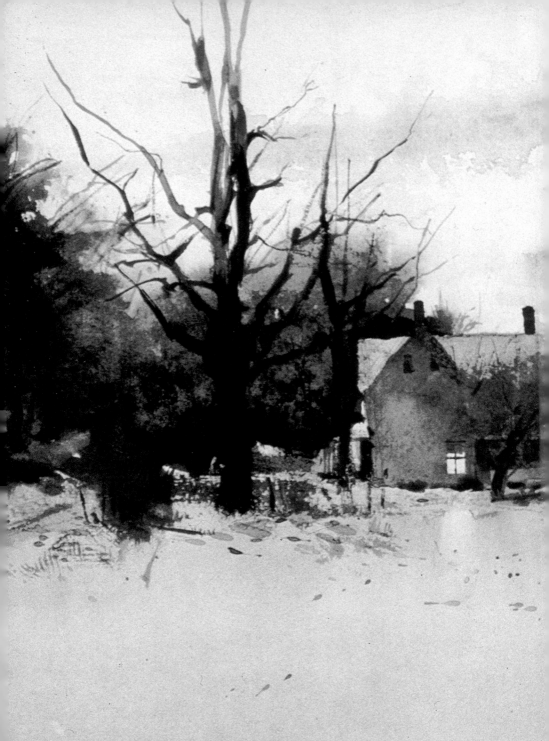

WATSON-GUPTILL PUBLICATIONS, NEW YORK

MAKING YOUR PAINTINGS WORK

by Philip Jamison

Philip Jamison

菲力蒲·傑米森在導論中說道：「這一本書是要與你分享我歷年來作畫過程所得的喜悅、經驗與難題。」「希望談的是我對畫家的理念，我如何完成一幅畫，以及在過程中所得的『小秘密』。」

　　接下來的篇章是個處處包含啟示，解決難題的豐富寶藏；畢竟，畫家有時候也得承認一幅畫處理起來不太靈光。作者像一個顧問、老師，詳細解析自己的工作方法，巧妙的帶領讀者逐巡於創作過程中。

　　本書第一部分的焦點在於繪畫的主要因素——素描、色彩、明暗、構圖，還有彼此的關係。這些都是完成一幅畫必須經營妥善的。傑米森說自己是個寫實畫家，但是他強調思考上必須是抽象的。並且舉例說明如何去詮釋自然、增益自然的景色，以加強畫面。

　　本書第二部分則討論繪畫的過程——從選主題開始，素描、速寫、構圖練習，由一系列的練習中發展意念，修飾作品，實驗新的想法，還有向其他藝術家學習。

　　菲力蒲永遠懷著熱誠，向傳統熟悉的方式挑戰，試驗新的想法。他坦白地評估自己的搜尋苦思，敗筆和佳作。並以富於感染力的熱情，與讀者分享他的新發現。

　　書本的最後是作者回顧當年忠於自己成為畫家的抉擇。這樣的編排使本書深入淺出，具備多層次的內涵。

　　全書共一百四十餘頁。版面 8 ¼ ×11（21×28公分）。 186 張彩色插圖，20幅黑白畫例。

　　菲力蒲·傑米森的作畫大都取材自家鄉四周的景物——賓州西徹斯特以及緬因州維諾哈芬島的避暑別墅。

　　他在1950年由賓州美術學院畢業，做過短期的插畫家及室內設計家。後來認定水彩為其衷心所喜愛，因此，往後二十多年，投注所有的心力作一個專業畫家。

　　傑米森的畫在美國各地的博物館、藝廊展出。包括大都會的大眾藝術博物館、賓州藝術博物館、紐約市阿德勒藝廊也曾多次舉辦他的個展。也有許多機構長期收藏他的作品，例如賓州美術學會、波士頓藝術博物館、德拉瓦藝術博物館，當然也有許多私人收藏家收藏他的畫。1975年，菲力蒲應邀擔任甘迺迪太空中心的美國航空太空總署藝術家。

　　賓州美術學院曾頒給傑米森「丹那獎」及「道爾森獎」，他也由其他組織獲得不少榮譽，包括美國藝術家聯合組織、美國水彩畫團體（他是該團會員之一）、國家設計學會（他當選為該會的協會會員），以及賓州水彩俱樂部。

　　傑米森其他的著作包括：「以水彩捕捉自然美景」。另外蘇珊·梅爾和諾曼·肯特合著的「當代水彩畫家」中也介紹過他。

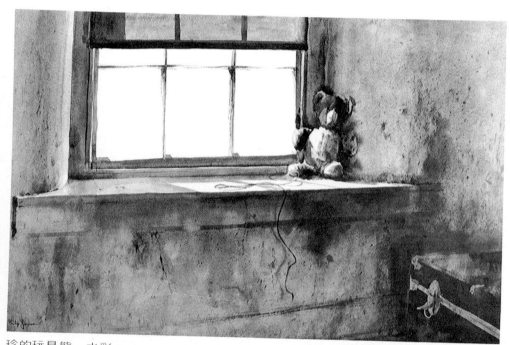

珍的玩具熊　水彩。

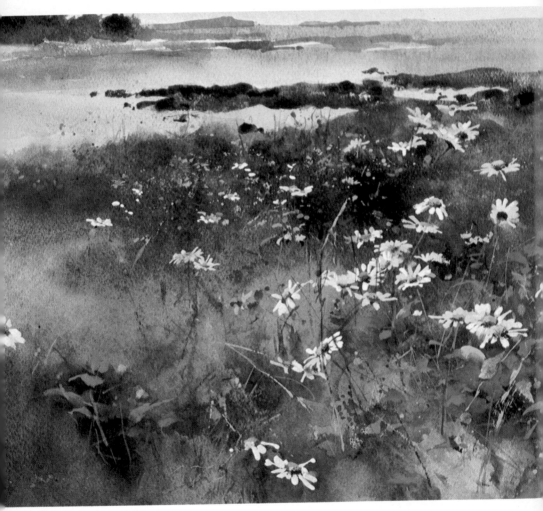

雷恩島海岸　水彩。

花畫
目錄

4		前言
10		導論
14	第一部分	繪畫的要素
16	第一章	把素描當基本工作
18		素描也是完整的作品
22		練習測量
24		用鉛筆畫來作練習
26	第二章	創造更有力的構圖
27		向規則挑戰
30		對構圖反覆推敲
32		把實際的景象重新安排
36		簡化複雜的細節
40	第三章	創造更有效的配色
42		色彩的安排
44		色彩與感覺
46		輕柔色彩的作用
48	第四章	在自然景象中看出抽象的美感
50		建立整體感
52		尋找現成的構圖
54		強化畫面的設計
56		決定取捨也很重要
58	第五章	善用繪畫的空間
60		二度空間和三度空間
62		風景中空間的深淺
64		室內的空間
66	第二部分	作畫的程序
68	第六章	對你的主題負責
70		練習畫四周平凡的景物
72		重新去發掘熟悉的東西
76		改換不同的方式
78	第七章	速寫的練習
80		鉛筆、水彩習作
82		素描與上色
84		彩色速寫
86		自由開散的速寫
88	第八章	由習作中發展出完整的作品
90		從小幅習作到整幅的作品
92		對一個主題做深入的練習
96	第九章	做一系列的練習
98		同一主題也有各種不同的氣氛
102		在一幅畫裏發現另一幅畫
104		用不同的方式來處理同一主題
108	第十章	修飾的工夫
110		拯救敗筆
114		修飾已完成的作品
118	第十一章	實驗新想法
120		去發現構圖
124		試驗各種媒體
130	第十二章	向其他藝術學習
132		色彩
136		練習構圖設計
138	第十三章	尋找自己獨特的方式

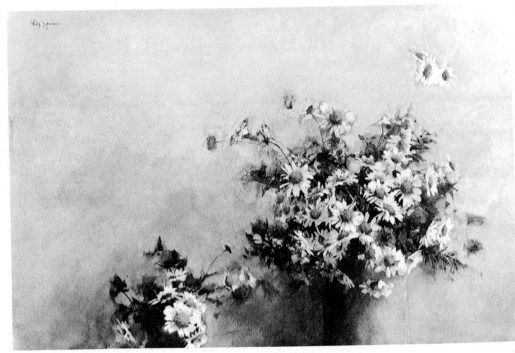

雛菊　苜蓿與小球花　水彩

感謝我的好友與編者，貝蒂・費拉，
她在本書的編排與撰寫上幫助甚多。

我喜歡矯正激情的規則。
喬治・布瑞克
<div align="center">＊</div>
我更欣賞能修正規則的熱情。
喬安・葛利斯
<div align="center">＊</div>
能使繪畫更出色，規則才成立。
李・弗萊明

導論

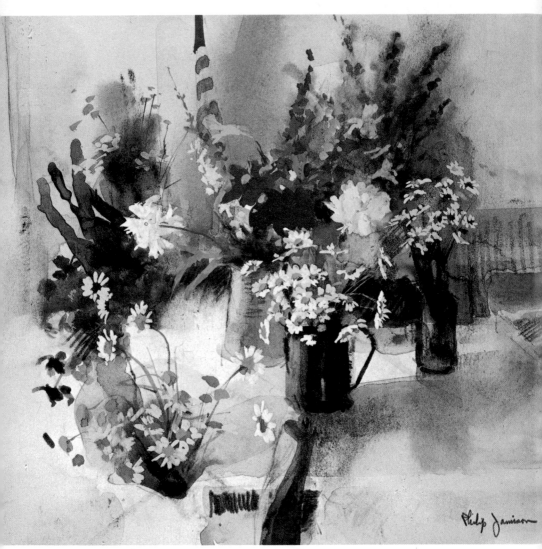

旗與花第 2 號　水彩。

　　我以緬因州畫室中的花兒為題材畫了兩幅水彩，這是
第二張。第一張的處理較為直接，忠實地依照實際情況
來安排畫面，包括兩張桌子和一扇窗戶。而處理這一張
的時候，則略去窗戶和桌子，重點放在花瓶和花的組合。

如果只像鏡子一般的反射而沒有心靈的反映，人的眼睛不算真正地睜開……
　　　　　　——安德魯・布瑞頓

身為一個水彩畫家，我想在本書裏和你分享這些年來所體驗到的經歷、問題和喜悅。談一個繪畫者的思考過程，如何完成作品，以及過程中領會到的「小秘密」。

這不是所謂的繪畫指導手冊。在本書中不會看到秘訣公式或特殊技巧指導。只是探討創作過程以及處理繪畫難題的方式。我是個水彩畫家，同時畫油畫，也擅長版畫，(這一點你會在書中引例和討論的畫中發現到)每種媒體都有「性格」，有其優點與限制。然而在每一樣媒體的特性之外，它們都得面臨同樣的美學問題——色彩、明暗、組合構圖等。這些正是本書的重點——如何去畫一幅畫，不論是用哪一種方式。

繪畫時重視寫實，思考上卻該是抽象的。

在早期繪畫時我重視主題。現在卻發現色彩、線條、明暗、組合構圖在作品中有更大的重要性。這些才是繪畫的要素。在本書的第一部分將逐一探討它。

欣賞一幅畫，首先看的是畫面；再看它的主題、技法……。如果第一眼就不能討人喜歡，這幅畫不論主題如何，都無法再提高它的價值了。韋氏字典對「抽象」（繪畫上）的定義是——「只有內在本能的特質，加上很少甚至沒有外在圖樣的表現」。以我的觀點，這個定義也可以換成——「畫自然的內在本質，而不去刻意經營外表」。

羅斯頓・克洛福在美國「藝術家雜誌」的一篇專論中，引述李查・弗烈曼的

報告說：「人們喜歡熟悉的事物，可帶給人舒服的感覺。」可是這不是藝術的目的。我倒欣賞保羅・克利說的：「藝術不是把可見的重新表現出來，而是創造出新的事物」。藝術展現我們的是新的視覺！

影展上影評家談到一部片子。他說：「我一點也看不懂。」然而要享受一件藝術品果真需要完全懂得嗎？有些人會毫不猶豫地買下很抽象的衣服、領帶或壁紙；不過看畫的時候，他們想看的是真實的圖像。面對一幅非寫實的畫，立即反應通常是：「這畫可以看出什麼？」或者「這畫有什麼好？」他們想找出別的東西。

音樂是抽象畫或非寫實畫很好的比喻。賞心悅耳的音樂並不必要直接重現雷聲、狗吠或林梢風聲的音響。音樂有自己的「術語」。那為什麼一幅畫就只能是一棟房子，一棵樹，一個人？不可以自得其所呢？

許多寫實畫家都很強調主題要明顯。這些主題多半是他們所熟悉的，或是個人親身經歷的，而透過主題的親密關係，可以向觀賞的人呈現許多超越主題的「畫外之意」。許多畫家只把主題當成畫中變化方式的起點。畫和現實有多大的差距則要看藝術家的想像力了。通常，先從寫實主義而後會走向抽象主義，再轉向非寫實的畫風。每一種表現方式都能使人感動。我從不認為寫實和抽象會有衝突。只有好和壞的差別而已。

11

繪畫創作的基本目的——
賞心悅目。

怎樣去重組而後呈現一幅畫中的抽象因素？如何去表達個人在畫中所要說的話？這是每一幅畫最基本的問題。本書的第二部分要探討作畫的過程和繪畫上美學問題的處理方式。

從習畫到藝術家，對於繪畫過程的思考也將變得越來越困難越繁複。我發現，觀察的越多，目標好像就越難達成。不過，這也正是我繼續畫下去的原因。或許也就是我發展出獨特風格的原因吧。

我不是每一幅畫都用同一方式來繪製，但是在思考過程上倒是一致的。有一段時間我會急急忙忙地作畫，走到那裏就坐下來，幾小時內完成一幅水彩。有時候也會一時衝動，狂熱的潛心作畫。但是我對繪畫的觀點，對水彩的態度已逐年改變了。近來倒是發現自己不論繪畫以前，繪畫當中，或甚至畫完之後，思考所佔的時間是越來越多了。

有時候，在畫紙上刷下第一筆之前，我會對一個意念思考幾個星期；或者用另外的方式，我喜歡用同一主題畫上一系列的水彩。

通常一組系列畫包含了同一主題許多重複的圖象。有時候我喜歡以不同的觀點嘗試特別大而且複雜的主題，而後發覺，在基礎工作時，先處理色彩和構圖上的問題，對發展一幅大畫是有幫助的。偶爾我會在一幅畫裏嘗試一系列的想法，刷去或重畫某些部分，直到找出滿意的解決——至少，修改到我開始另一幅為止。

用同一主題畫一系列水彩，可以涵蓋所有的基本層面，極盡一個主題裏各種的變化，而可能得到一個不錯的結果。這是我對嚴謹藝術家的建議。

柏拉圖曾說：「藝術沒有止境」除非達到完美。」如果要使繪畫進步，你必須開放心靈，嘗試各種觀點，去畫，作草圖，練習各種組合，畫一系列同一主題的畫，改正畫壞了的部分。做做實驗，研究其他藝術家的作品，增廣知識。當你作畫時，不要太介意作品的成就而變得不敢冒險。最重要的是去享受畫畫！

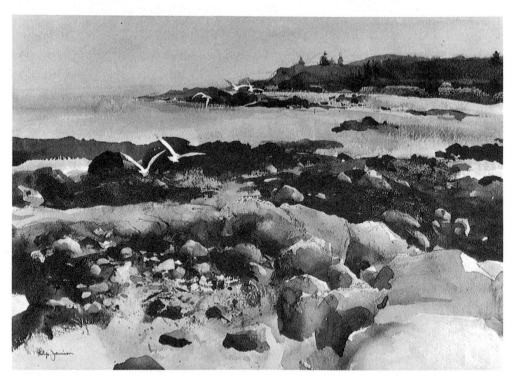

雷恩海灘　水彩。

第一部分： 繪畫的要素

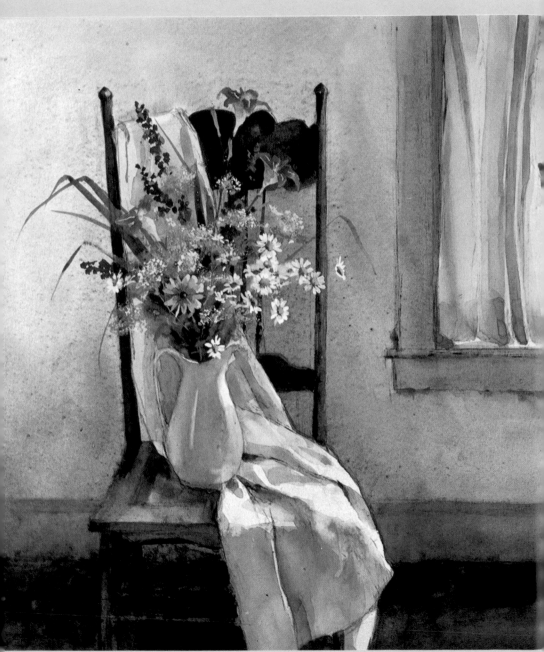

通常真正的藝術家是受了色彩與線條的美與它們之間相聯的奧秘深深感動而引發靈感的，不是因爲那實際的物體。——皮耶・蒙特

眼睛和心靈對創作一幅畫來說，是同樣重要的，眼睛看而心靈詮釋。也可以說藝術源於眼睛，而後心靈再轉化出線條與色彩。藝術家的想像力決定作品的品質。想像力的確是繪畫中創造性的因素。其他許多要素在繪畫中也同樣重要，比如筆法、空間組成、色彩以及各種變化、組合方式。書裏這第一部分，將逐一說明我處理這些要素的方法。

夏日花束　水彩。

第一章　把素描當基本工作

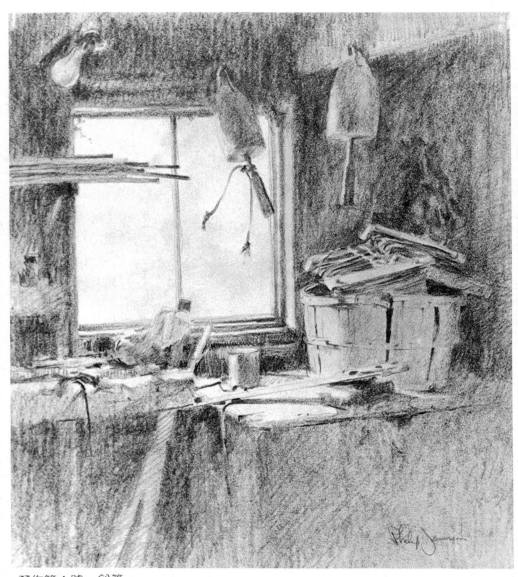

習作第 4 號　鉛筆。

16

喜悅必由努力中獲得。　——保羅
• 席隆

　　素描是藝術作品的基礎。一般對素描
的定義誤解為：用鉛筆、墨水或炭筆畫
出線條。其實作品中即使沒有線條也是
素描的結果。「線條」可以用一片一片
彩色的區域連接出來。甚至抽象畫中也
有素描的基本手法。素描其實就是把你
所想的東西，精確地表達在畫紙或畫布
上的能力。如果你能找到好的素描方式
，其他就容易多了。
　　素描有兩個理由。一是把一幅畫完成
，當成一件獨立的藝術品。另一個是為
其他的畫作練習。練習的目的是探索一
個主題並試驗各種想法，以作為此後更
重要作品的準備。當你通過了各種試驗
，改正了錯誤，你將會更有信心！
　　如果有了良好的基礎，你可以畫任何
的畫，從寫實到抽象。如果基礎不好，
你可能會很難上路，因為你缺乏基本技
巧，不能將你心中所想的好好地表現出
來。

　　這是一幅鉛筆習作。在柏特放漁具的
屋子裏畫的。「柏特的漁具屋子」在本
書25頁。雖然原先我是在為水彩畫做事
前準備，但也是把它當成一件完整的作
品來處理的。

素描也是完整的作品

　　藝術家運筆畫畫的本身，通常就能得到很大的樂趣，只是單純的為了畫而畫。大部分這種隨興畫的只是黑白草圖，不過也有其獨特的個性；雖然可能只是正式作品的基本架構，但是藝術家的特色在此已表現出來了。素描無論完成與否，和正式的作品都一樣能傳達感人的特質。我曾一度花了整個夏天的時間畫鉛筆素描，只畫同一個主題（「柏特的漁具屋子」習作系列，24～25頁），雖然這並不是我習慣的方式，但是這些練習是正式作品的基礎工作。

佳作無捷徑，必靠研究與練習

　　或許你會奇怪，我為什麼也把版畫列為素描的一章——因為黑白版畫和蝕刻畫是版畫的基礎，而且通常它們本身就是獨立的作品。「時光中的沈思」是我還在藝術學校唸書時的作品，也是我第一次入選國際性的畫展。直到今天，這幅畫對我而言還是具有特殊的意義。

　　我喜歡運用版畫的理由之一，是我發現可以在石版上修改而在完成作品時不留痕跡。我特別喜歡在作品中呈現出設計的趣味，可由畫中椅子的擺設和牆上的畫看得出來。同時，刻意地表現椅子和花朵上的光彩，以強調黑白的效果。

　　畫「摩爾頓的工作坊」是因為那些單純的白色窗戶和屋中其他雜物的對比，吸引了我，尤其是雜物散佈的方式。這只是一幅簡短的素描，因此各種物件的形狀和外圍輪廓的處理特別重要。我特別注意保持整個形式的趣味而不減損素描的特點。

　　「漁具屋子的窗戶，第一號」是用3B和6B的軟心鉛筆畫的，那是我慣用的筆。在這幅寧靜的小畫裏，我希望觀賞者的眼光能集中在霧氣彌漫的窗邊那陰暗的燈架上，因而對屋中其他部分都予以模糊的處理。這是「柏特的漁具屋子

時光中的沈思　石版畫。

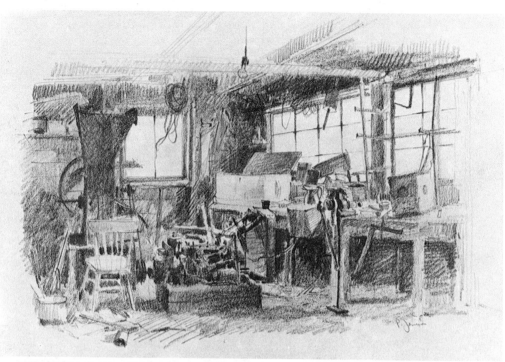

摩爾頓的工作坊　鉛筆。

」的一幅素描習作。

漁具屋子的窗戶　第一號　鉛筆。

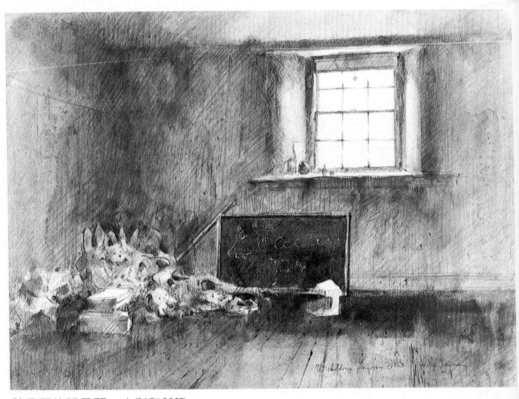

孩子們的玩具間　水彩和鉛筆。

「孩子們的玩具間」融合了水彩與鉛筆輕柔的筆觸。畫這幅時，我充滿了感情。相信我們很熟悉這個題材。我充滿興味打量著房間的角落，那兒有一堆孩子們的動物布偶，還有一個他們畫圖的小黑板。

「維諾哈芬」的主體相當複雜，這是從岸邊的一艘船上看下來的角度。其實如果仔細觀察，可以發現其實滿單純的，大部分只是象徵性的表現，並沒有精細的畫出細節。這樣的處理可以使人的視線滑過外圍，專注於用黑色加深的重點部分。

「龍蝦筒」的主體形成這素描的外圍結構，有些插畫的味道。而樹的排列與太陽的光影則形成了素描的內在生命。我只專注表達三種明暗光影和補上一些細節，整幅畫就表現得恰如其分了。

維諾哈芬　鉛筆。

龍蝦筒，鉛筆。

21

練習測量

想要把一個景的特點記錄下來，或是想試試各種組合方式是否能進一步發揮，素描是最簡單也最快的方法。也許由習作中發展成一幅正式的作品，或許不必再畫下去——總之，得經過測量，研討過之後才能決定值不值得。

瓦瓦席持穀倉　鉛筆。

好素描是好畫的基礎

以下的素描並不是完整的作品，只是經由它們來表達如何以素描來練習、實驗。速寫本上這些即興素描其實可以說是視覺的「備忘錄」，有匆匆畫上的粗略外形，大體上明暗的關係，加上一些細節處理。「賓州穀倉」和「李奧街服裝店」（從船上看維諾哈芬的一家服裝店）並沒有繼續畫宗。「瓦瓦席特穀倉」則吸引我以它為主題畫了幾幅畫。「農場速寫」是小幅的即興彩色素描，後來成為同一主題較大較精緻畫作的基本練習。

「橋邊賓館」也是一幅正式畫作的練習，不過這幅素描畫相當完整，可算是獨立的作品了。

賓州穀倉　水彩和炭筆

農場速寫　水彩和鉛筆。

橋邊賓館　鉛筆。

李奧街服裝店　鉛筆。

用鉛筆畫來作練習

鉛筆練習是正式畫作的進階

　　柏特・戴爾是個捕蝦漁人，也是我在緬因州維諾哈芬島上的朋友。通常，壞天氣的日子我就在他放漁具的屋子裏速寫，空間大約十四英尺見方，堆滿了他的行頭。在畫「柏特的漁具屋子」之前，我畫了四幅鉛筆素描，每一幅從不同的角度，但是都包含了那一扇窗戶——那是後來正式畫作的主題。第四幅素描，16頁也介紹過的，就正是最後完成畫作的安排。唯一不同的是我在柏特的工作檯上放了一小罐雛菊。

習作一號　鉛筆。

習作二號　鉛筆。

習作四號　鉛筆。

習作三號　鉛筆。

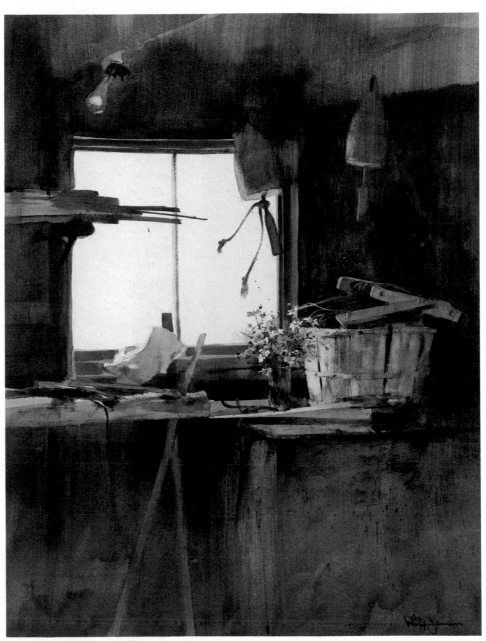

柏特的漁具屋子　水彩。

第二章　創造更有力的構圖

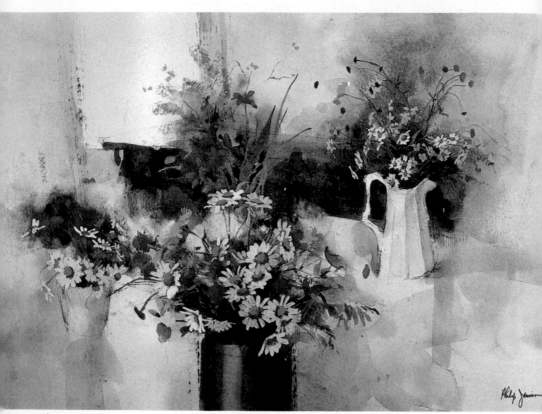

花束之島　水彩。

　　我用這一幅畫的主題畫了兩幅幾乎一樣的畫，這是其中一幅，如果不把兩張畫放在一起看，你絕對看不出兩張有什麼差別來。因為我是兩張一起畫的，一會兒畫這一張，一會兒畫那一張。如果我想在這一張畫上加些東西，就在另一張上面也加上去；如果其中一張改變了某些部分，可以使效果更好，就在另一張畫上也做同樣的處理。我覺得這一幅畫的構圖有些像抽象畫，省略了許多東西，而花瓶和背景的黑桌變得像飄浮在空中一般。同時畫兩張畫是很棒的試驗構圖的方法——可以明確的比較各種想法的結果。

想像的世界充滿了幻想，和平常的感官有很大差異。藝術家的工作就在於使觀賞者以他的方式來看世界——亞道夫・果特李與馬克・羅斯克

構圖也就是把要畫的各種物體安排成理想的形狀。當然能夠遵守一些所謂的構圖規則來作畫是不錯的，但是規則只是一種指導，每一項都可以被推翻而仍有成功的效果。比如說，每個學藝術的人都知道有個警告說最好不要把主體放在畫的邊緣。不過有時候，大可不必遵守這一點。如果你仔細想想，許多好作品並沒有遵循一般的構圖法則。

敏銳的構圖能力或許是天生的，就像有人天生色感敏銳一樣。比如艾德華・哈柏爾，美國寫實畫家，在他的繪畫、版畫、素描裏都展現了極高的構圖天才。不過構圖的敏感度仍可透過學習與經驗而獲得。

要畫畫之前，首先要考慮的就是基本的構圖。如果是畫風景或靜物，可以先觀察各種物體之間形狀的關係。但是要記得你是在「繪畫創作」，而不是作「實相重現」——照相機就可以做這個了，你得做得更好！藝術家可以改變並控制構圖。以我來說，有時候景的本身反

而成為阻礙——太過於寫實了。而我可不想被現實綁住，我寧可依情感來出畫。

喬治・布瑞克，亞瑟・多夫，約翰・馬林都是些優秀的設計者。實際的主體對這些抽象畫家來說只是一幅畫各種衍生變化的一個據點。他們在作畫時運用極大的自由而不止是「複印」現實的景象，他們的作品是獨立的藝術品。雖然我是個寫實畫家，但是我依循著這一項論點。

向規則挑戰

當藝術家把一般公認的標準構圖中某些項目捨夫，或用一種更有想像力的方式來處理，那種構圖會變得更有力、有趣。其實一幅畫的特色是在於你運用的方式或運用的情況，所以有時候，你真的完全遵守規則來作畫，仍可創出佳作！

由於想像力才使照像與繪畫不同

「吉米的花束」這幅畫相當單純，幾乎沒有什麼構圖可言。學生們常認為不把主題放在畫中央比較好。然而有時候，直接、單純是最好的——這完全要看藝術家要「說些什麼？」這幅畫並未企圖成為一項大作品，只是一件親切的小品，我要的是一種寧靜而愉快的表白。

「雛菊與苜蓿」的構圖雖然也相當簡單，比起「吉米的花束」來卻大膽些了，並且有破壞基本構圖規則的危險。畫紙幾乎有一半被兩塊背景的深色區域所佔滿。最值得注意的是那明與暗之間尖銳的邊界。在某些例子上，我會嘗試改變邊線。但是在這幅畫中，我小心地畫在上面，我認為這是那些景物的花朵一種強力的補足。如果你用手指把那深色的邊界遮住，你會發現有許多生氣由畫中消失了。

「雛菊與苜蓿」的組合是近乎中間對分的，然而「夏日桌檯」則是另一種極端。對某些人而言，這種組成或許是不平衡的。的確如此，這可正是我要的，而且對我而言，效果很好。畫中的靜物雖然是集中成一團的，繪製的過程

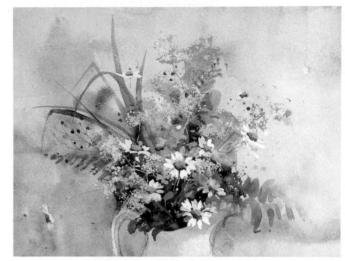

吉米的花束　水彩。

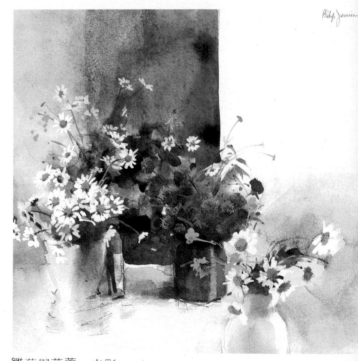

雛菊與苜蓿　水彩。

28

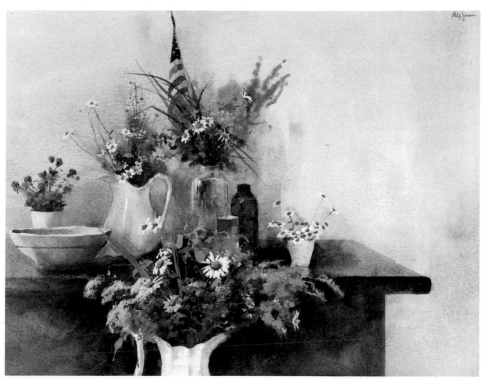

夏日桌檯　水彩。

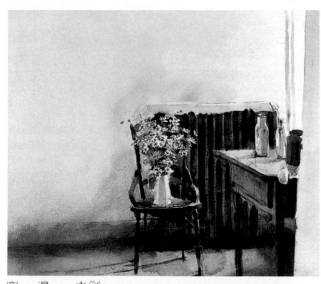

窗　邊　水彩。

卻的確變得相當牽扯複雜。桌子是深墨綠色的，我花了不少工夫以避免那深色突出的邊線及沈重的造形壓過畫中其他纖細的部分。我的解決方法是加亮桌子的各個部分，使背景看來不致太過沈重。對於背景的處理，我也困擾了很久，要使它發揮補足的效果，又能保持這畫傾於一邊的特色。後來我做到這一點了，就是用一連串淺色而濡溼的水彩刷出各處明暗與色彩的變化。

　　「窗邊」可就是一幅極度不平衡的水彩。我也無法解釋爲什麼我會運用這種傾向一邊的組成，不過效果很好吧！

29

對構圖反覆推敲

個人主義者大衛・薩爾諾夫有
句話說得好：「堅持的意願通
常可以影響成敗。」

薩爾諾夫的話對我有極大的啓發，甚
至我還把它寫了掛在畫室牆上。許多藝
術家在完成一幅畫之後覺得不很滿意，
通常會只想趕快忘了這種難受的感覺，
希望下一幅會畫得好一些。但是我倒覺
得進一步去想這種構圖效果爲什麼不好
，並且試著去解決，是更有幫助的。

我畫「花束之島」（26頁）時用的那
種同時畫兩幅畫的方式，當然是一種試
驗構圖的法子，但是也可以在一幅已完
成的畫上面做實驗，而不破壞原先的效
果。一種方法是畫在複製圖上（描摹圖
或照像影印），或是用色紙放在畫上來
估量你想增補或刪除的部分。

這方法很簡單。我想在水彩畫上做些
改變的時候，就選一張合適的色紙，裁
成我所要的形狀，放在原來那一幅畫上
，看效果好不好就行了。通常這種方法
都用在風景畫上，特別是用來修改雪和
樹的形狀。

許多年前，紐約市的美國藝術家組織
，複製我一幅水彩畫做爲聖誕卡的設計
。就是這幅「莫爾農場」。我雖然很喜
歡這個主題，可是並不滿意畫出來的結
果。後來我又用幾張卡片試驗不同的構
圖。最上面那張卡片是照著實際風景畫
下來的，下面四張是各種構圖實驗。把
下面四張和頂上那張比較，可以發現我
如何運用水彩在各處增補，希望能使原
來的景更出色。可是後來我發現沒有一
種方法可以使原景更動人，於是就把它
們通通收進檔案裏，看看哪一天再來修
改了。

畫「羣鴉」的時候，我覺得有些陰
影的部分不夠顯著，但是在修改之前，
我先用幾張白紙當成雪，放在預定要修
改的暗影上面。後來決定改變兩個部分

莫爾農場　水彩，印刷卡片。

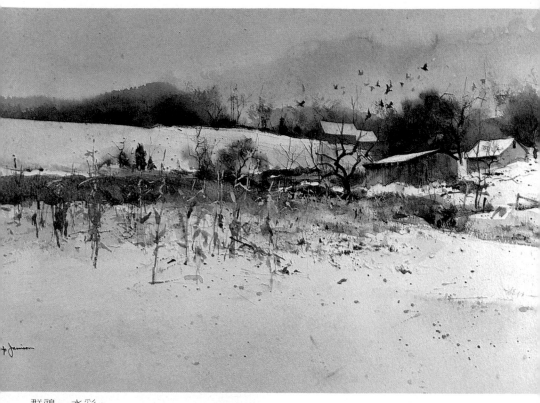

群鴉　水彩

三月融雪　水彩

：圖畫右半部那片白色的中央原先是一片暗色的樹林，現在轉畫成雪。其次是把遠方那一棟房子屋頂的顏色去掉（用海綿和蠟紙），而補加上一些光亮。畫完之後，雪的感覺很好，整幅畫有清柔的感覺，有一種「驀然回首」的氣氛。

畫「三月融雪」的時候，我幾乎有一半的時間在裁剪小紙頭，安排、測量，想找出最動人的構圖。我用白色、黃褐色、黑色的紙分別代表雪、草、樹。直到完工階段，還是不停地加加減減，多修一些樹啊草啊，或用蠟紙去掉某些部分，來顯現雪景。這種方法最大的好處就是可以減少直接畫在紙上的錯誤。

31

把實際的景象重新安排

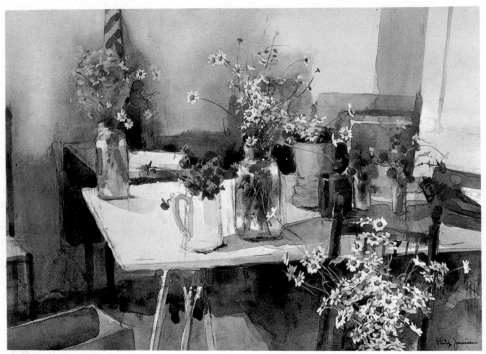

六月之花　水彩。

　　艾默・比奇是我小時候的玩伴，後來又是藝術學院的同學。他現在是賓州「格雷與羅傑廣告中心」的副總裁。1975年，威爾海瑟出版公司透過這家廣告中心，想出版一本我的專題小冊。這次合作是一項愉快的經驗。這本彩色小書的重點在於我愛畫的雛菊。畫的靈感來自於畫室桌上散置的瓶花。以這個爲主題，還有許多不同的構圖。我把這些畫稱爲「威爾海瑟花羣」。這一系列的畫是個很好的例子，可以用來說明我如何處理水彩畫。

我不止畫看到的東西，還要使它更豐富。

　　系列中的第一幅「六月之花」相當忠實地複製出現實的情景。只略去一些畫室中的雜物，以使畫面單純。水彩上得很快，不過後來又用炭筆補上陰影。

　　顧名思義，「威爾海瑟花羣習作」只是練習，並沒有刻意經營。目的在處理畫室一角的構圖組合。畫得相當快，在背景乾了些之後，我用不透明水彩畫上花朵，用炭筆補上陰影。

　　「1981之夏」參加美國水彩協會的展覽並且獲獎。主題也是那些雛菊，不過我省略了一些背景，也改變了透視的角度。在上水彩的時候，我深深地爲景象中的光線和陰影，及它們之間的相互關係而著迷，所以我特別加上些原來沒有的光影。桌子右邊這塊白色區域，原先

32

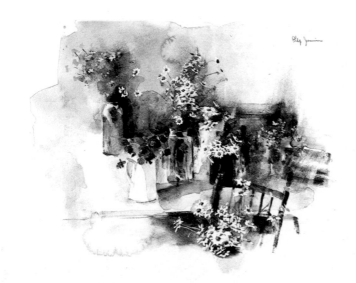

威爾海瑟花群習作

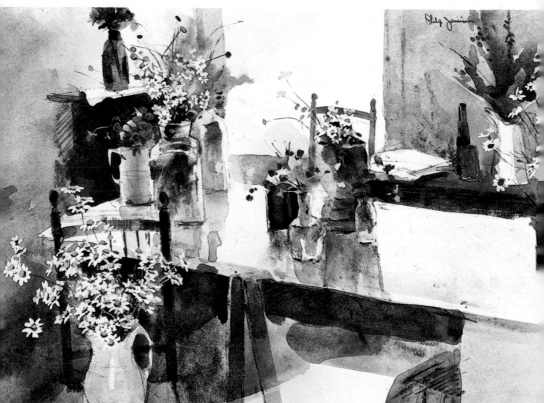

1981之夏　水彩

六月之花　水彩。

威爾海瑟花群　水彩。

還有別的東西，畫得比較暗淡。爲了要
強調明暗對比，我用海綿把它們通通吸
了，留出一大片耀眼的白光。

　　「威爾海瑟花羣」和「六月之花」相
當類似。主要的不同倒不是後來那一幅
畫裏添加了什麼，而是刪去了一些東西
。在心裏我很清楚眞正的景象是如何排
列的，可是爲了要求 ·種靈妙的感覺，
我把那張大桌子省略了，好像溶在空氣
中似的。左後方那個藍綠色的花瓶改畫
成幽靈似的白色，其他部分也都盡量柔
化、淡化或用海綿吸去，使畫產生一種
飄逸的特色。

34

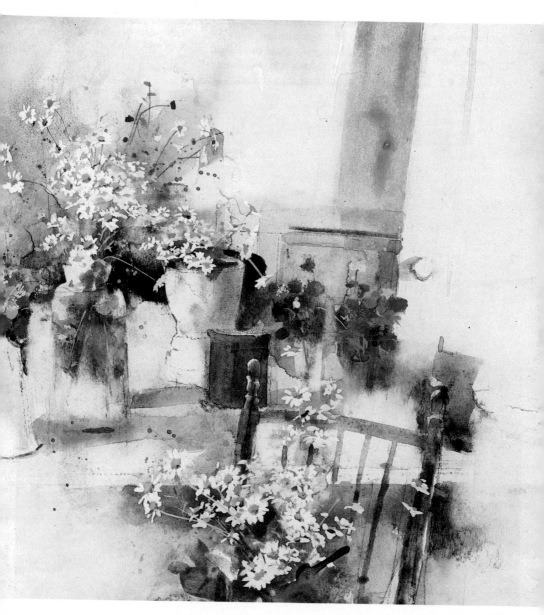

簡化複雜的細節

記得在藝術學院的時候，素描老師最喜歡出的難題就是把一大堆木頭椅子堆成個小山似的，讓你想分清楚椅子面兒跟椅子腿兒都不可能！直到今天我仍儘量避免畫椅子堆，不過偶爾還是會碰到很難畫的主題。而且很奇怪，都是在出乎意料的情況下，有許多東西表面看來很單純，往往會呈現出意外的麻煩、複雜。

> 作畫常會陷溺在細節裏，唯一的解決就是單純化。

我從小在農村長大，對玉米田的景色是很熟悉的，可是直到開始畫田園風景畫的時候，才眞正的用心觀察它們。玉米田在色調、明暗和形態上都相當柔和，不過它們的彼此糾結和我學生時代

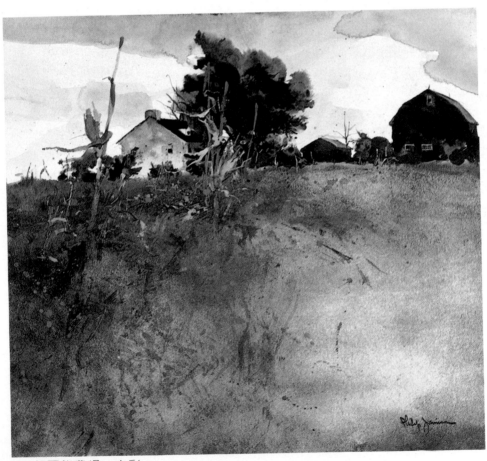

松爾鎮農場　水彩。

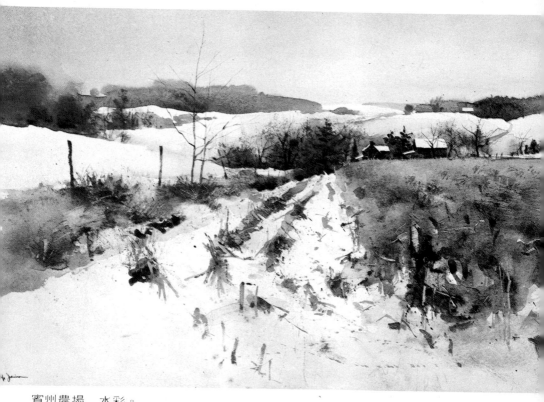

賓州農場　水彩。

畫的椅子堆没有什麼兩樣。首先我企圖去把它們枝幹交錯的形態分清楚，可是後來卻迷失了整幅畫的整體感——見樹不見林了。而後我發現最好的解決方法就是把構圖簡化，選擇性的處理細節，讓玉米田保留玉米田的樣子，只挑選某些部分畫出一些枝梗。

以「松爾鎮農場」這一幅畫爲例，我把重點放在農莊的屋子，所以只畫出幾棵玉米梗。畫紙下半部三分之二的部分是大略的刷過，只暗示性地補上一些細節。也就是說選擇性的交代細節，不止可以把主題烘托出來，也可以使觀賞者的注意集中在構圖的重點上。

「賓州農場」是我畫這個農場最大的一張。主要的構思是在表現有力的明暗對比。所以雖然玉米田有一大堆枝梗，而基本上只用了一種色調，一種明暗關係就夠了。

37

「籬」是一幅即興之作，畫得相當流
暢。籬邊纏縛的幾莖玉米梗是秋收之後
留下來的。我用少少幾筆畫出玉米稈兒
，但是小心地經營出它的特色。謹慎的
控制你的運筆，筆下就可表達出「紛雜
擁擠」的感覺──不是真的擠成一堆，
也不用真的把實景一一複製出來。

　　「玉米田畔」是我所喜歡的典型。開
始時是自由的以水彩速寫田地、山丘，
所要強調的細節倒改變了好幾次，現在
完成這一幅圖和當初的想法已不大一樣

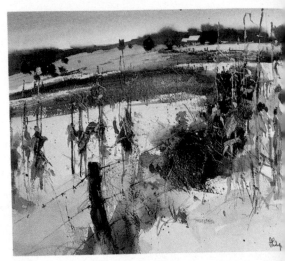

籬　水彩。

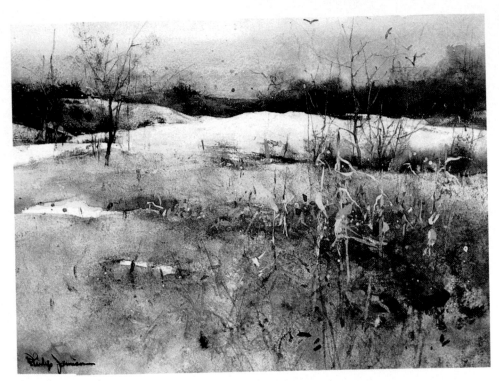

玉米田畔　水彩。

38

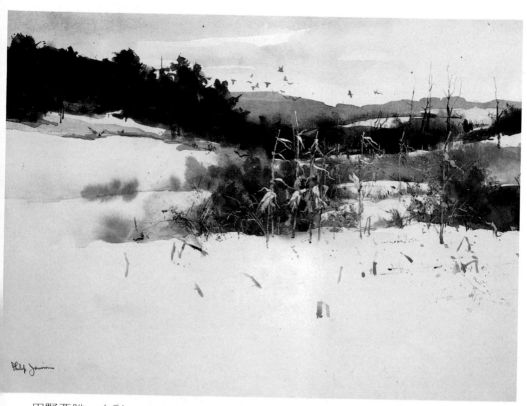

田野西眺　水彩。

了。主要是因爲在構圖上想把糾結複雜的草啊，樹啊，玉米啊，恰到好處的配合起來。

　　細節要強調在那一部分和要畫出多少細部，如何處理每一細部同樣地重要。「田野西眺」所畫的景和「籬」是同一地點。不過這裏畫的重點向左移了些，玉米稈兒也畫的更仔細。我喜歡夕陽的景色——太陽被雲層簇擁著，緩緩地下降。因而特別小心地處理散亂在各處的小玉米稈兒，希望它們能襯出田野的特色，同時不致太搶眼，破壞了整個構圖的和諧。

第三章　創造更有效的配色

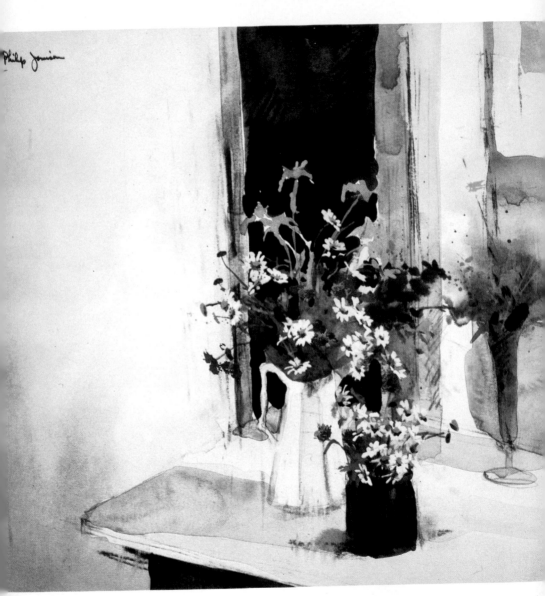

三瓶花束　水彩。

40

正確的調色可以使任何構圖更加突
出。

<div align="right">

——費爾弗得·波特

</div>

　　有些畫家特別注重色彩的運用，色彩
感也特別敏銳。可以稱爲「色彩畫家」
（Colorist）。比如說亨利·馬蒂斯，歐
帝隆·羅丹，還有文生·梵谷，他們的
畫，色彩都是很強烈的。當然，也有許
多頗有才氣的畫家並不是「色彩畫家」
，也就是說他們並不特別重視色彩。重
要的是像費爾弗得·波特說的，怎樣正
確的調色。

　　有時候我也會實驗一下亞瑟·卡爾利
斯所擅長的迷濛色彩（請看131～132、
134頁），但是我不能算是「色彩畫家」
。以下這一章，只是想談談自己如何調
色，還有自己對色彩的想法。複製藝術
品常會受到印刷過程的影響，所以請注
意書中印出的色彩和原作是有出入的。
總之，重點是在於利用本章所討論的，
引申出調色的基本原則，然後在你自己
的畫作中去實驗色彩的表現。

　　我第一次到緬因州去度暑假的時候，在那兒畫了些速
寫習作，這是我最喜歡的一張。這種速寫往往有一種新
鮮的生命力，反而是那些比較大、比較複雜的畫所缺少
的。作畫的速度相當快，除了花朵以外，只有大略地刷
上幾筆。我特別喜歡那色彩——其實整幅畫色彩並不多
，也或許是因爲往後這就成了我用色的風格吧。色彩集
中在花朵上，生動而突出，恰好和背景的光影成強烈的
對比。

色彩的安排

　　我並不是一個純粹的「色彩畫家」，基本上注重的還是明暗的對比，色彩只是用來潤飾畫面。但是色彩對我而言還是相當重要的，每一幅畫上色彩的安排，我都會小心的考慮。

　　「夏末」是我典型的作品。我喜歡在一大片中性的溫和的背景中，加上一些鮮明的色彩。比如這一幅畫，鮮明的花朵和上半部的亮光，底部的陰影剛好是明顯的對比。有時候我把要強調的色彩分配在幾處，有時候則集中在一點，就像40頁的「三瓶花束」。

色彩的安排可以決定整幅作品的效果

　　「格萊公園海灘」是一幅風景習作，我用這個景畫了好幾幅畫。一波波海浪現出不可思議　閃亮的藍色，看來眞讓人興奮，也正是創作此畫的動機。畫中我把色彩強調在一處，來突顯閃亮的感覺。

　　「傑瑞海灘」的特點就是色彩的安排。精簡的、選擇性的點上藍色，還有遠方島嶼的藍綠色，暖和的天空，水中薰衣草的花葉，在在都使這一幅畫生色不少。相信這一幅畫可以用來說明費爾弗德·波爾特所謂的「正確的用色使一幅畫發揮效果」。

夏末　水彩。

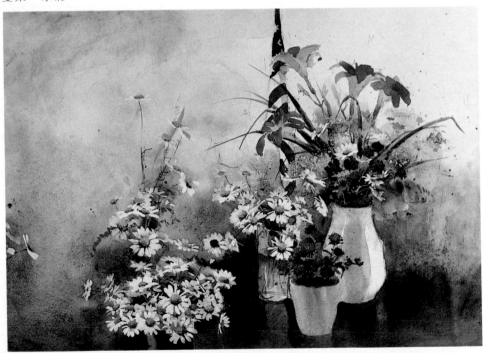

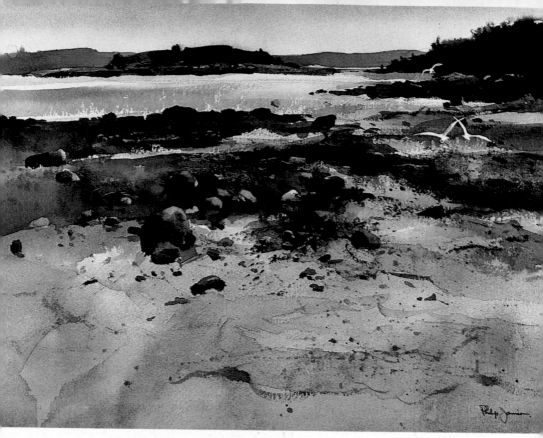

傑瑞海灘　水彩。

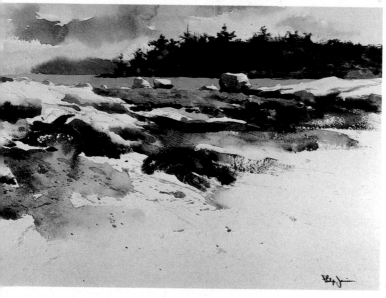

格萊公園海灘　水彩。

色彩與感覺

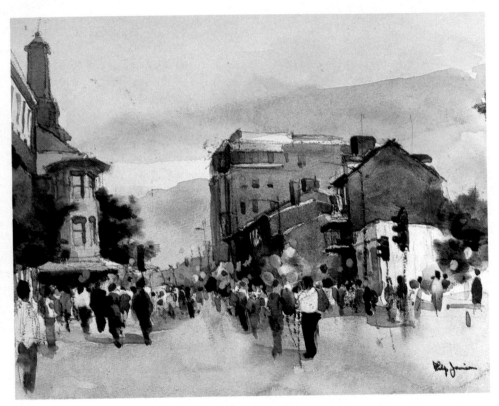

假日　水彩。

色彩可以決定一幅畫的感覺。畫者可以用許多顏色來烘托興奮之感，也可以用少量的色彩來呈現寧靜的氣氛。色彩的亮度和強調的部分也很重要。以下這些畫都是類似的主題，色彩主要用來表達天氣和風景的感覺。

色彩與感覺相伴而生，同時俱在。

「假日」的取材是故鄉賓州西徹斯特

的節慶場合。各種形狀的建築物是主要的重點，此外，雲彩的構圖把它們銜接起來，帶出平衡的感覺。色彩是清晰而明快的，就像那天的天氣一樣。隨意的點上些明亮的筆觸來表現交通燈的光亮，還有各色的氣球，這些處理呈現了我的風格，同時也使畫看上去更加亮麗。

「市場的街道」是和另一幅比較大的作品一起畫的。那一幅畫是「市場與教堂的角落」，在我的第一本書「用水彩捕捉自然美景」裏詳細討論過。這裏我用中性的色調，只有少數幾筆比較強烈

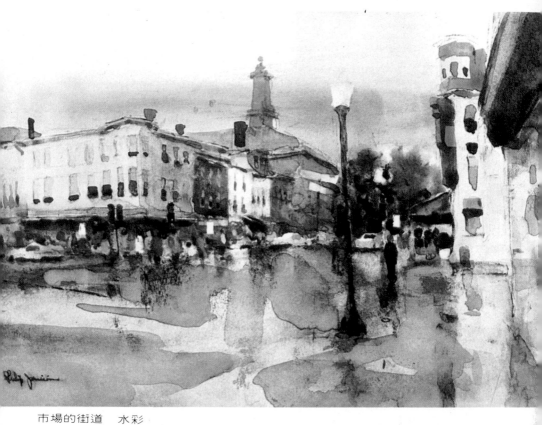

市場的街道　水彩

的色彩來表達那一天灰白冷靜的氣氛與
感覺。

輕柔色彩的作用

我的畫大部分用比較沈的色調來處理，主要用中性的調子（有時候近乎單色了）。不過這並不是說我的畫沒有顏色，只是我有選擇的限制我的用色。

「安索瑪城農莊」的用色就是所謂的「沒有彩色的彩色」。因為我所要表達的自然景觀的印象，就是近乎單色的，當然得在調色上限制一下了。雖然沒有用很多顏色，這一幅畫也不是沒有色彩。天上輕柔、涼爽的藍色，和草坪溫暖的感覺恰成對比，塑造出色調上輕巧的差別，大量的陰影和深色調也構成這一幅畫的「色彩」。

用了多少顏色並不重要，重要的是你如何去運用「它們」。

「徹斯特城農莊」是農莊畫系列中的一幅。作畫時大部分時間都放在雪景的安排與修改，要找到合適的模式還真不容易。雖然用了一些顏色，卻也都是相當輕細的色彩，用以反映寧靜的感覺。

同樣的處理也出現在「100號公路」裏。中性、低調的色彩用來表現灰冷的冬天，但是主要是由三種柔和的基調所組成一紅色、黃色、藍色。氣氛和色蘊上也有輕細的對比。天空及遠方的樹是冷感的藍，畫中其餘部是暖和的紅色和黃色。

安索瑪城農莊　水彩。

46

100 號公路　水彩。

徹斯特城農莊　水彩。

第四章　在自然景象中看出抽象的美感

城西之田　水彩。

　　在這一幅水彩裏，細節的處理減到最小的比例，主要是透過整體結構來烘托出主題。畫面的構成是單純、強烈而抽象的形狀。畫面由三種基本形狀所組成：天空、雪地及前景的田野。每一個形狀大小都不同，卻可以相互補足，而不致顯得單調。中央部分不規則的狹長雪塊是畫面趣味的重心，也是這一幅水彩裏主要動力的根源。構圖要注意的不止是組合相關的形狀、大小，還要留心形狀之間的動態與方向。

寫實主義如果不能超越摸仿的層次
，則終必衰頹。—卡爾文·湯普金

　　我深信自然是所有藝術的來源，而另
一方面也儘量以超越表象的態度去觀察
事物。第一眼的景象是很重要的，但是
一個藝術家應該能挖掘得更深，在思想
與感受上都儘量提高單純的肉眼所看不
到的事物。

　　繪畫不必去做那些攝影可以輕而易舉
達到的事。甚至一張拙劣的照片都可以
把一件事物做精確的複製。繪畫當然也
可以把一個景象複製出來，不過要想成
爲藝術品，就不該只是純粹的模仿。藝
術品就是獨立的藝術品，不管是否精確
的畫出原來的素材。

　　以自己的作品而言，我特別注重基本
的架構，通常都只是畫　分明暗光影的素
描。這種抽象的思考是作畫程序的第一
步，由此再發展出整幅畫的構圖，這的
確是觀察自然景觀或作品的主題一個最
簡捷又最有效的方法。

建立整體感

冬天的雪景中，耀眼的白雪所造成的明暗對比，最能表達自然界抽象的美感。本書一開始曾經提到，「抽象」的定義是「沒有明顯的外在圖像」。畫雪景的時候，作品就真的沒有依照明顯的外在景觀來構圖。我只是從心中傾聽內在

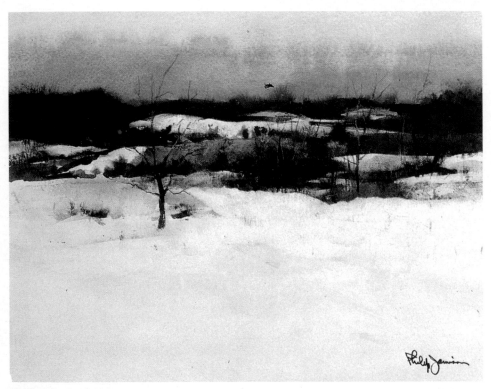

徹斯特山丘　水彩。

徹斯特山丘　攝影（焦距模糊）。

的直覺。當然啦，我的想法還是源於對自然景象的觀察。首先，用瀏覽的方式看著想畫的景象，略去所有的細節，只專注在基本的架構上。透過這個步驟，可以重新安排或修改原先景觀上物體的排列，使其更符合畫中的需要及品味。

觀察主題時，通常先用瀏覽的方式，只抓住大略的形式即可。

然後，儘量依據最初的感覺來作有力的構圖。當然，在作畫過程中，無可避免

的會再有多次的修改。我會一直移動、重組那些雪地、田野、樹林的形狀，把原先那抽象的美感烘托得更強烈。不必一口氣畫完，在作畫的過程中常常思考，會畫得更好。我常常把一幅畫放在旁邊，擺上一個月甚至一年，這樣我可以不斷地用更新的眼光去觀察它。透過鏡子的反射，或是把畫倒過來看，會提供新的觀點來研究構圖與設計。偶爾也可以拿已經完成的作品來比較，特別是較爲成功的作品。

除了一些鉛筆的痕跡之外，「徹斯特山丘」是純粹的水彩畫。這一幅畫之後我又畫了比較大的一張，「霍爾修山坡第一號習作」。這一張小品習作完成的時候，天空的藍色佔滿了整幅畫的上端，把整幅水彩弄得很鈍而且頭重腳輕——所以我用溼海綿把天空那一部分擦去。這樣留出一塊較爲明亮的空間，使構圖與美感上都增色不少。

「霍爾修山坡第一號習作」比起上一幅是講究多了。兩幅畫有共通的基本模式，但是我在其中個別變更了一些形狀。「徹斯特山丘」比較有水平的感覺；而在後面那一張大畫裏，用了比較多的對角線，以表達動態的感覺。畫中的樹林已不止是樹，更是一些微細又巧妙的垂直線，用來打破、補足單調的地平線。

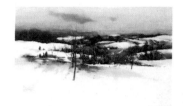

霍爾修山坡第一號習作　鏡中反射

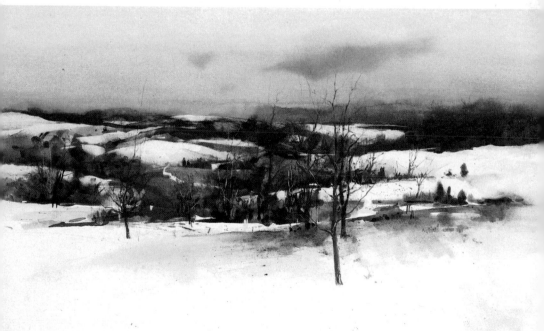

霍爾修山坡第一號習作　水彩

尋找現成的構圖

「美國藝術家」雜誌裏，克羅弗德引用詹姆斯・史威尼的話：「選擇是所有藝術的基礎，沒有東西可以無中生有。」藝術家因為自然界一個景象而激起作畫的念頭，通常也是因為那些風景排列的方式有引人之處。

有時候，構圖正是直接把主題的景象畫出來就好了，畫家不必煞費周章去安排，只要略加修改重組即可。以下面幾張圖為例，倒不是說這種構圖是最好的，只是說我恰巧找到了滿意的風景。

木材習作第二號　水彩。

家　水彩。

一段被砍倒的樹自然就有現成的抽象美感；雪落在上面的時候，美感就更加深刻了。「家」和「木材習作第二號」描繪同樣的主題，只是角度不同，並且是在一些木材被鋸斷運走之後畫的。我不再用樹林當背景，換成這棟十九世紀的小石屋。

我們常會碰到一些景象，在構圖上恰是天成的佳作。

「刺槐之一」和「刺槐之二」是兩幅習作，取材於家門口倒下的槐樹。同樣是一堆樹幹，但是不同的觀點造成了不同的構圖。畫第一幅的時候，吸引我的是粗糙的樹皮和剛被鋸斷的樹段那新鮮亮麗的對比。這是一種獨特的構圖。第二幅則集中在樹幹的本身，尤其是它們偶然天成的抽象布局。

刺槐之一　水彩。

刺槐之二　水彩。

強化畫面的設計

下面幾頁的例子是「冬季山坡系列」中的一些作品。「冬季山坡第一號習作」和「冬季山坡第二號習作」都是1968年畫的。這兩幅畫是先前一些炭筆習作的組合。它們依據炭筆素描來上色,而後又變成「冬季山坡系列」的基礎。例如「霍爾修山坡第一號習作」(51頁)和「白蘭地葡萄園」(56頁)。

有技巧的安排各種形狀,創造更有力的抽象設計。

「冬季山坡第一號習作」和第二號習作用的是同樣的主題。不過細心比較,你會發覺有許多不同之處,特別是白色的雪地。兩幅畫都沒有真正依照原景來複製,,風景的基本組合保留了下來,不過我又加以簡化和另外的安排,創造更有力的構圖。

「冬山,1980」比起其他幾幅似乎更有氣氛,這或許是因為那棟農舍。老樣子——光亮與陰影的相互關係是我注重的要點。雖然這一幅水彩看來像是一揮而就,然而在過程中我做了很多修改增補的工作。運用非染著性的顏料(多半是土色),可以輕易地修改,對於作畫過程方便很多。

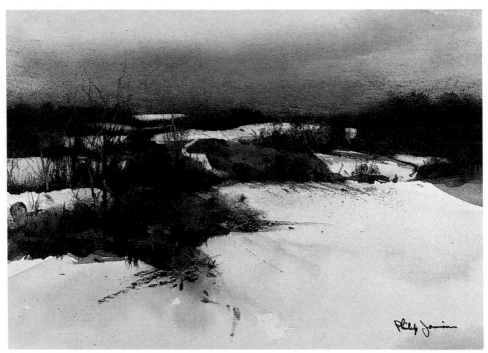

冬日山坡第一號習作 水彩和炭筆

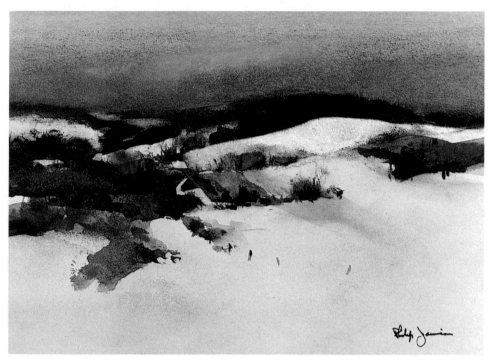

冬日山坡第二號習作　水彩和炭筆

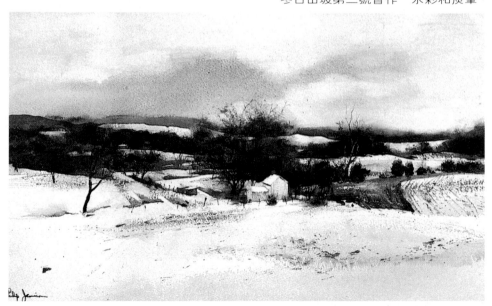

冬山，1980　水彩。

決定取捨也很重要

白蘭地葡萄園　水彩。

　　有時候，單是修改或重組不足以使構圖產生效果，這時候就需要做一些與事實略有出入的改變：通常要添加一些原來沒有的東西。

　　「白蘭地葡萄園」的色調非常暗，和我其他幾幅都不同。原先的景象並非如此，前景陰暗的田野本來蓋滿了白雪。一眼望去，會覺得這畫畫得很細，仔細看去，你會發現許多部分都是輕輕帶過的。而構圖上，田野和樹木都非常重要。先用畫筆連續的平刷，再吸乾某些部分，最後用刀片刮出象徵玉米和乾草的部分。

不要被外表的景觀所束縛，要勇於創造。

　　畫「灌木」的時間持續了兩年。一棟古老的石屋，幾乎整個被一株茂盛的灌木蓋住，這景象相當吸引人。我覺得這是賓州鄉間的一種典型象徵，如今「繁榮」以及房地產的發展，已取代這份寧靜了。

　　但是這一幅畫完成之後，畫面卻顯得太過沈靜。那時候我畫室外面散布著

56

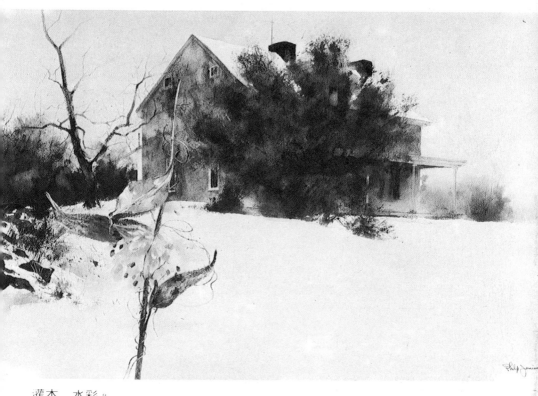

灌木　水彩。

些乳草，我拿了幾株放在畫前面，看看
是否加些東西能使畫面更有生氣。結果
發現眞的很好，就在畫裏畫些乳草進去
。這一幅畫的處理有一個特點，是次要
的部分（天空及前景的雪）也經過小心
的考慮，以便增補主要的部分（房子、
灌木，還有乳草）。

第五章　善用繪畫的空間

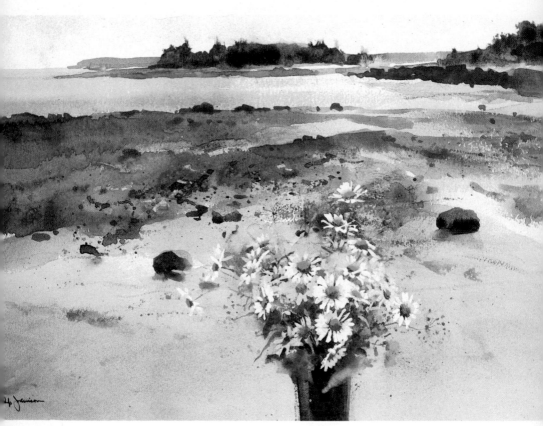

傑瑞海灘花束第一號　水彩。

在這一幅畫之前，我已畫過許多瓶中花束，也畫過許多帶有花朵的田野的風景。有一次我忽然想到，把這兩樣東西合起來放在一幅畫裏，一定也很有趣。而且，不是把花朵變成海灣風景的一部分，而是用瓶花和自然風景來作對照。它們之間不同的模式相當吸引人，而且把瓶花放在海岸上，正可傳達我個人對維諾哈芬島的感覺。「傑瑞海灘」（43頁）的景則用來做這一幅圖的背景。

藝術不是摸仿，而是呈現。
　　　　——查理斯・里得

　　藝術史上對空間有許多不同的討論，
大抵是依據當代的知識，和藝術家所牽
涉的文化層面。這一章主要是討論不同
層次的空間。許多畫家，尤其是非具象
畫家，不喜歡強調遠近的效果，畫中多
半運用二度空間來呈現主題，也就是長
度和寬度。

　　另外一方面，寫實的畫家多半嘗試呈
現三度空間——長度、寬度、高度。這
裏要注意的是三度空間並不一定就是像
照相一樣的精確，對物體的呈現仍可看
藝術的需要而充滿創意或具有抽象的美
感。

　　繪畫中的空間可以用許多方法來表達
。有光線和陰影，色彩（暖色有前進的
感覺，而寒色有退卻的感覺），還可以
用透視的線條來表現。多半的寫實畫裏
每一樣都會用到，甚至用的更多。

二度空間和三度空間

賓州後園　水彩。

二度空間的畫多半都是用水平的色塊和線條來表現。雖然一般是用透視法來塑造畫中的深度，偶爾我也會專注於二度空間的趣味，比如這幅「賓州後園」。畫中當然有深度的呈現，不過我主要強調的是黑色和白色的水平分布。前景那棟孤立的房子和疏落的草叢也是畫的重點。

藝術家可以創造自己的空間

「街」呈現的是典型的三度空間透視法。有許多一般常用的透視線條。玉米田排列的平行線條，可以引導視線直達遠方，就像你順著一條路或鐵軌望過去的感覺一樣。

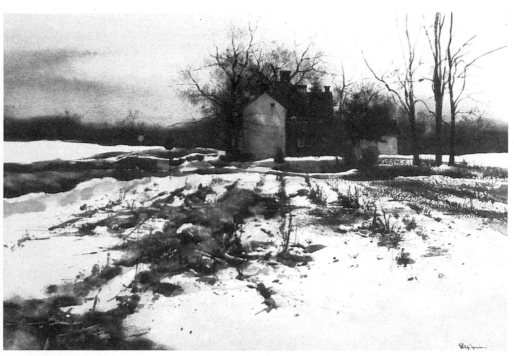

街　水彩。

風景中空間的深淺

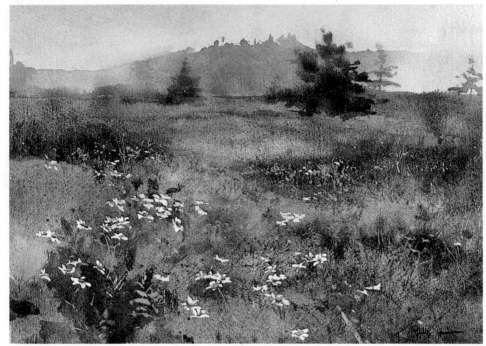

霧臨雷恩島　水彩。

　　形狀大小的關係、色彩、明暗，還有透視法，都可以用來表達畫裏的空間。畫中的空間其實和所選的主題很有關係，也許是全景的呈現，或是縮影的表達。以下幾幅有從遠處的觀點所畫的「霧臨雷恩島」，也有以特寫的角度畫的「草叢中的雛菊」。

　　「霧臨雷恩島」有深度的感覺，處理上很簡單，就是用寒色和暖色。花草的暖色調有前進的感覺，而樹林，寒冷的藍色退在遠方。

　　「印地安溪畔花束」這一幅畫裏，田野中的花草都被省略，只強調這一把花束。樹木故意畫得很暗，用來加強整個構圖，而天空寒冷的藍色幫忙點出遠方的距離感。

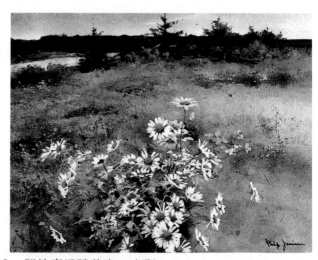

印地安溪畔花束　水彩。

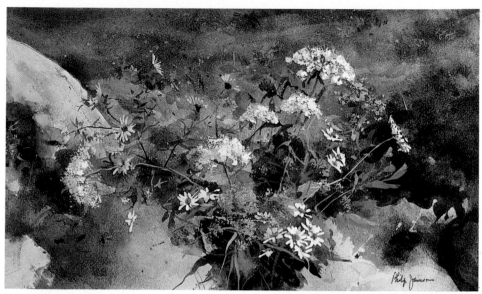

雷恩島花束　水彩。

最好的方法通常是最簡單的

　　如果把焦點專注在主題上，那空間的深度感自然就會降低。「雷恩島花束」裏，花朵是放在風景寫生的前面。它們並不是真的長在那裏，不過我加大了它們的尺寸，讓它們顯得重要，而且放在正前面。另外花束和背景所用的顏色近乎相同，那花束也就不會顯得太過超前而和背景有隔離的感覺。

　　「草叢中的雛菊」是一幅很簡單的水彩，色彩和形體的安排都很單純。深度感的創造是強調上方的花朵，然後把四周的草叢簡化，畫得很模糊，用對比法顯出空間。

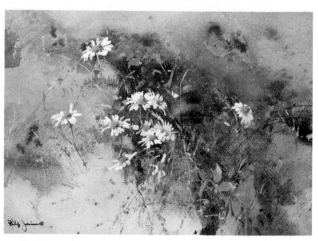

草叢中的雛菊　水彩。

室內的空間

在室內作畫，或者畫靜物的時候，空間的處理就比較有限了。我的方法是把重點放在空氣或是主題四周的氣氛上。因為室內的光線比較好掌握，色彩、明暗也比較容易修改，比起在室外有更大的表達自由。

室內畫或靜物畫可以提供更大的原創性

「菲力普」畫中的男孩是我兒子。那時他大約十歲，整個的構圖幾乎就是一個黑色的形體，而每一個部分都壓低了色調以強調臉部。我想避免背景上過多雜物的干擾，但是不太希望主題顯得太孤單突兀，所以在主題四周把炭筆的痕跡擦出一些霧氣圍繞的感覺來。

「桌上靜物」的空間只有三十英寸深（我量過），三度空間的表現是透過物體上的光亮和前景那一把椅子的陰影。

「緬因州，1980」曾在1981年，紐澤西州的韋氏畫廊裏我的個展中展出，室內的空間感和氣氛的感覺，是透過寒暖的微細對比來表現的。還有椅子和花朵四周不同的刷法，也有很好的效果。

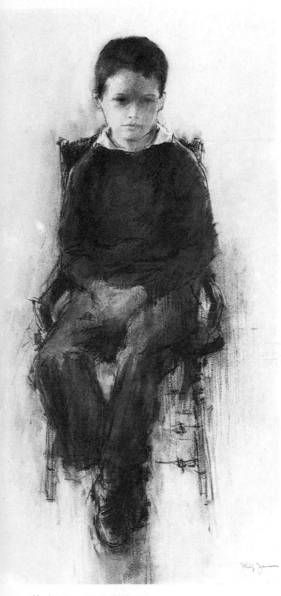

菲力普　炭筆和粉彩。

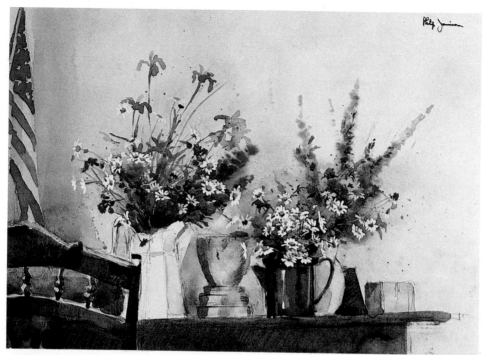

桌上靜物　水彩。

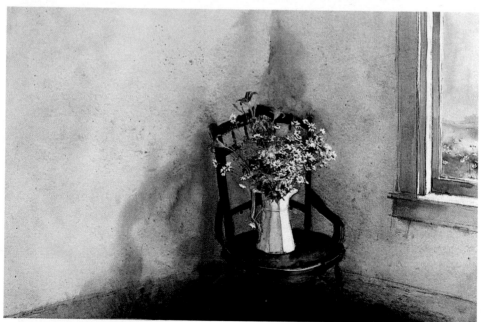

緬因州，1980　水彩。

第二部分作畫的程序

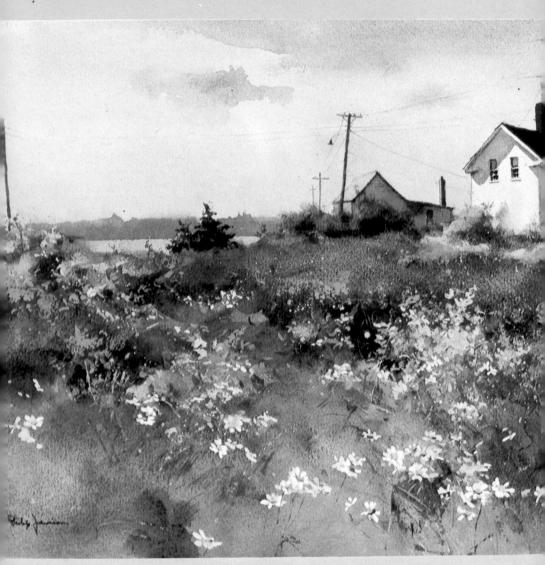

路之盡頭　水彩。

人不可能先學技巧，再成為畫家。
技巧是長期練習的結果。
　　　　　　——傑克森·波拉克

　　畫家的藝術水準日益成熟的時候，各種技巧都會不期然
的、源源不絕的出現。技巧也就是畫家把他心目中的畫舖
列到畫布上的風格。波拉克是美國一個激進的抽象派實驗
畫家，他說的對；太專注在技巧上並不是成為畫家的好方
法。

　　大部分年輕的畫者都急於建立一種特殊的風格，優秀的
手法，早日成名。這是種很自然的想法，當然我也不例外
。不過，技巧實在是不需要過分重視的東西；只要持續地
用功，持續地畫，你的自我表達能力就會增強。在這個過
程裏，個人獨特的表現方式會自然出現，就像我們的個性
自然發展一樣。所需要的只是練習和耐心！

　　所以，把「技巧」先放在一旁，在本書的第二部分，我
們的焦點要放在繪畫更重要的層面上。

第六章　對你的主題負責

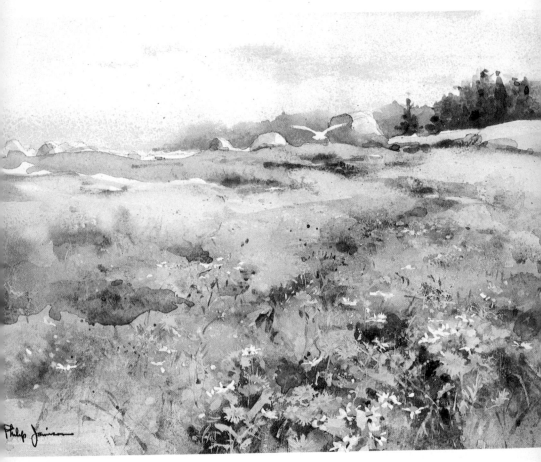

海灘之花　水彩。

緬因州明亮的海灘是這一幅畫靈感的淵源，也促使我
每年夏天都要畫一些風景畫。緬因州的海灘提供給我的
是比賓州灰沈的冬景更高的色調。畫「海灘之花」的時
候，我能感到輕快的空氣中洋溢著愉悅，於是我把重點
的花朵放在前景。事實上，這塊地區是一片連續的沙灘
，不過，加上我心愛的雛菊，看來更能表達當天的氣氛。

畫家不該只畫他四周的景物，更應
該畫他自己感受到的精神。就算不
能感受得很深，也該避免只畫四周
的景物。　　大衛·費德里其

　　一幅畫最重要的是要畫的是什麼——
主題和表現手法則是畫家個人的詮釋了

　　作畫的時候，會有特別吸引你的主題
，通常是在各種經驗和選擇的過程中，
對某些主題特別感興趣，不論是人物、
靜物或風景寫生，都是如此。

　　不論是否找到吸引你的主題，最重要
的事是把自己開放給四周的景象。因為
每一樣東西都有個優美的形狀，就算是
日常習見的水龍頭、花瓶、工具、公共
汽車、電話、削鉛筆機都是；把這些東
西當成雕像來欣賞看看。如果能用抽離
日常運用的眼光來看事情，就算做不到
，也試著用美學的角度去看事物，你會
開始發現許多優美的形狀與內涵。

　　我從來沒有刻意去畫雛菊。它們只是
偶然的進入畫中。雛菊在我荒瘠的家鄉
並不是那麼耀眼的東西，不過夏季期間
在緬因州度暑的時候，我發現它們開得
十分茂盛，田野裏、道路旁、花園裏，

好多好多。第一次畫雛菊，是把它安排
成靜物畫裏的一把花束。時光過往，我
逐漸了解它們，對它們的興趣更加深厚
，我開始畫更多的雛菊——瓶中的雛菊
，畫裏裝飾性的一小叢，或是雛菊的生
長（田野中或牆腳下的）。一幅雛菊會
引導下一張。相信我的第一幅畫一定相
當笨拙，不過後來就越來越熟悉它們，
也知道怎樣去畫它們。當然了，這一點
對任何主題都是千真萬確的。

　　大衛·費德里其所說的這一番話相當
有啟示性，詮釋主題和主題本身同樣的
重要。這一章的目的就說明如何選擇能
在畫中表達自我的主題，如何在四周的
景物裏發掘有意義的東西，如何忠於環
境所引發的感受，如何克服各種不同的
感覺相互之間的問題，也不是建議你如
何作畫——這個你得自己去發掘——而
是希望我的經歷能使你在處理問題時得
到一些靈感。

練習畫四周平凡的景物

很多畫家都以為必須走得老遠去尋找「值得畫」的題材。事實上，通常最好的主題是在我們的四周。許多大畫家都是畫他們熟悉的景物而出名的——艾德華·哈伯畫他鄉居的景色；湯姆斯·哈特·班頓表現中西部的風景；喬治亞·奧綺芙則畫她的沙漠。

對四周日常所見的東西也要加以仔細觀察。

許多畫家都喜歡以畫室為題材，那是他們消磨最多時間的工作場所。通常這種畫是有些自傳性質的，畫中可以看出每個畫家所用的特殊的東西。畫室的內容也可以透露出這一個畫家的好惡，或是有關畫家性格的線索。

我有兩間畫室，一個在賓州，一個在緬因州，兩個畫室都是我常畫的主題。通常是把畫室一角當成靜物畫的背景，有時候也是真正的去畫這一個工作空間。

冬天我都在賓州西徹斯特的畫室裏，這是兩個畫室中較大的一個。除了作畫的地方，還有一間房間用來做倉庫，我可以在裏面打稿、分類存檔，或把畫拍攝下來。還有一間辦公室，有一片牆全部空出來，排滿了備忘錄、習作手稿、有紀念價值的作品等等。一個小的手提水盆用來洗畫筆，還有一面鏡子可以用來研究修改畫面。

夏天，我都在緬因州的畫室。這一間畫室剛好相反，相當的小，大約十四英尺見方，除了作畫的地方就沒有什麼空間了。但是這一間卻很「好用」，房間裏每樣東西都派得上用場，布置簡陋，亂亂地堆了許多繪畫的用具和幾罐我喜歡畫的野花。「維諾哈芬島上的畫室」是這一間房間的好素描。在「一九七三年七月」這一幅畫裏，則省略了散熱器，而延長了左邊的牆。散熱器又大又重

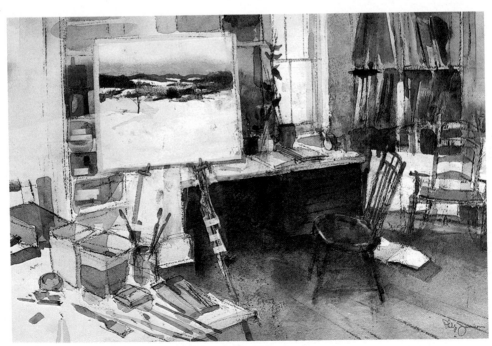

賓州畫室　水彩。

，形狀笨拙，而且占據畫面太多，我把它換成花，形成畫面的趣味中心。

把畫室當題材有個好處，就是它是取之不盡的，它永遠等待著探詢。我覺得

在畫了許多張這樣的畫之後，我對靜物畫的處理概念也增長了不少。不過有時候回顧它們，竟是如此的親切——有些幾乎就像自畫像一樣嘛。

維諾哈芬島上的畫室　水彩。

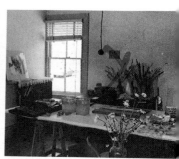

緬因州畫室。

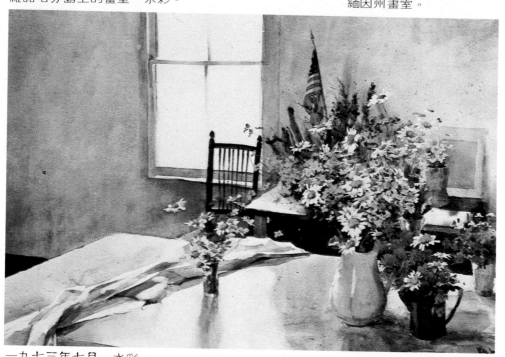

一九七三年七月　水彩。

71

重新去發掘熟悉的東西

島上的房舍　水彩。

我從來沒有要刻意去旅行、寫生。只是夏天到了，陽光帶著翠綠降臨賓州的時候，整個鄉野和建築物都染上綠意，我就會去緬因州。我會向北眺望海灣的緬因島。那兒更加翠綠，風景更加艷麗

畫你所深深感觸到的東西。

由荒涼的賓州到緬因島，這環境的轉變實在是很大，而且給我十分豐富的靈感，我一輩子也畫不完的。不止風景改變，觀念也會改變。在舊題材中不斷有新的發現，看得越深入，就發現得更多。大部分曾使我感動的仍然是動人的，

一年一年重新品味它們。我會覺得比上一次的經驗更進一層。當然不是常常這樣，不過總是充滿希望的。

「島上的房舍」是維諾哈芬島上建築物堅硬特色的好寫照。電線杆是構圖上整體感的一部分，建築物和樹也是。如果把電線杆去掉，畫面會少很多生趣。那一條象徵性的點出來的黃褐路，本來是延伸出來蓋滿整個前景的，但為了使它單純，我把它換成草地。而小野菊來在這大片綠色中插入一點白。它們的加入也可以不衡整個上半部的白色。

緬因州的島比起賓州來，有更開朗的氣氛和更多的變化可以畫。像「小漁船」這種有趣的小景，隨處可見。不過不

是說所有的景皆可入畫，還是需要花些巧思把景象轉成繪畫。

　　沿岸的景色更明朗，天空也更廣濶。「山頂遠眺」這一幅畫裏，光線變得非常重要，因為這是個很寬廣的景。我運用寒色與暖色的交互作用，來表現這種浪漫的陽光。

小漁船　水彩。

山頂遠眺　水彩。

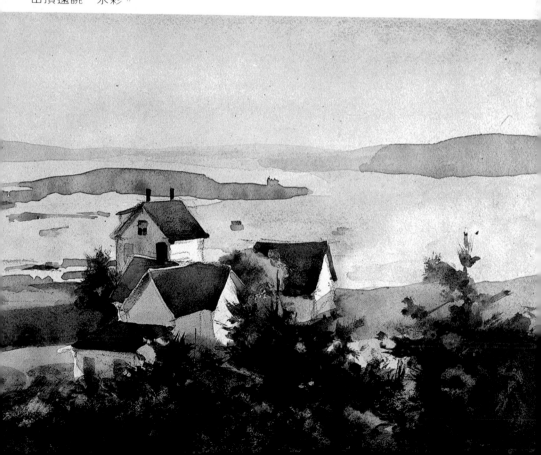

「夏日」是一幅水彩速寫。剛畫好的時候，看來斑斑點點而且没有整體性，想了一會兒之後，我在右邊加上樹叢，把左邊中間那一塊區域擦出白色來。再加進一艘小船，使畫增加深度及趣味。

處理過「夏日」之後，我決定畫「維諾哈芬海岸」，對同一主題作更進一步的探索，不過畫的是島的另一邊。同樣的，我用寒色與暖色的對比來增加光亮的感覺。

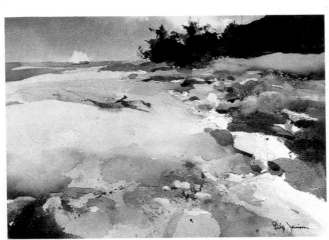

夏日　水彩。

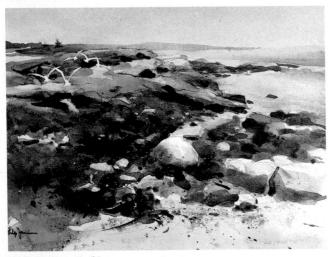

馬玲薯島　水彩。

74

「馬鈴薯島」這一幅水彩看來單純，實則不然。畫中色彩和明暗都相當含蓄微妙。那些相互連接的形狀和突兀的岩石，是畫中的趣味所在。

維諾哈芬海岸　水彩

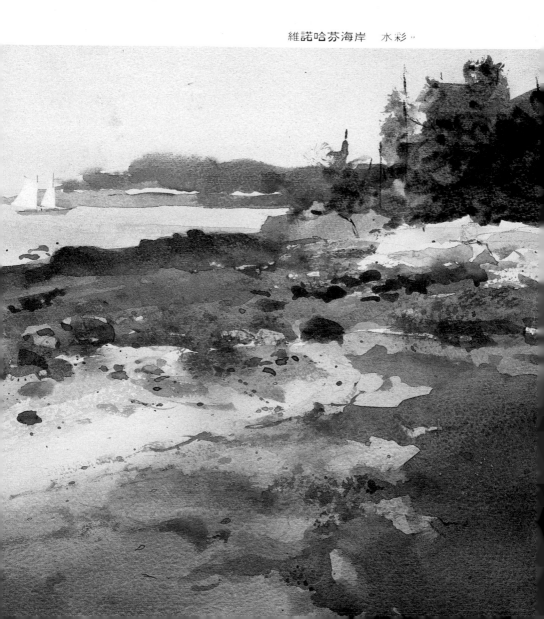

改換不同的方式

法蘭克路農場速寫　鉛筆

　　好多年前，我寫了一段相當長的話給自己，這一張紙現在還釘在畫室牆上。寫這些東西的背景是這樣的：每年九月回到賓州，我發現自己都會有一段很難受的過渡期，因為已經在緬因州那種夏日風光裏畫了很久了，一下子轉換成完全不同的主題。不過大約兩個月過後，就會慢慢恢復正常。

　　在這兩個不同的環境裏，我作畫的原則還是一樣的。那麼，單就環境景觀的差異就需要花些工夫去調整了。有一年，我只是不經意地把每樣東西都畫在紙上，一面告訴自己不要擔心，這只是最自然、最好不過的一年一度的轉變。

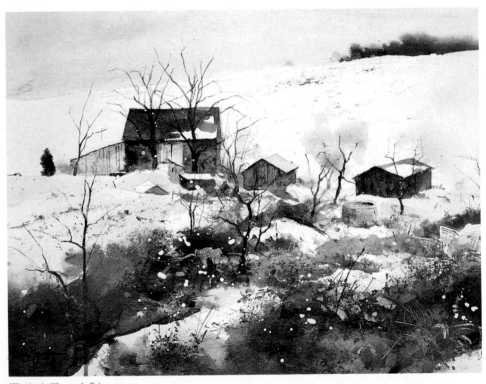

雪地疾風　水彩。

76

如果你覺得要適應一種改變相當困難，這時最好提醒自己：「事情最後總是會恢復常態的」。

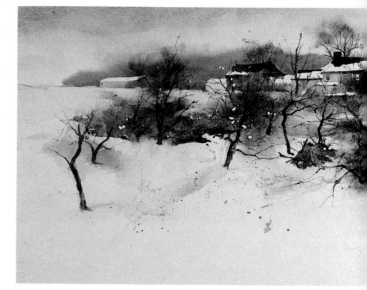

冬日果園　水彩

　　「法蘭克路農場速寫」是一張習作，是一九六〇年代後期常常描摹的主題，可是直到一九八二年我才眞的把習作中的經驗融合而創作出「雪地疾風」。實地的背景相當複雜——鉛筆的素描和最後的作品有很大的出入——後來，我把焦點集中在山丘山，才把整個景聯貫起來。疾風的筆觸最後才加上，加強了寒冷和潮溼的氣氛。這個主題的確給了我不少難題，但是耐心與堅持終於使我找到了解答。

　　「冬日果園」有點兒東方味道，或許是因爲樹幹的筆觸特有的書法趣味強調出柔軟的色蘊。構圖有微妙的平衡，最左邊那一棵孤單的樹，正好對映右邊那一大片黑壓壓的樹林。

　　「寒鴉」在我心目中，是一幅抽象畫。僅管畫的是實地的風景，表達的也很寫實，我所著重的卻是色彩、形狀、及明暗的關係。兩隻鴉的加入，點出生命的意念，牠們的形狀與位置，都是小心計劃過的。
　　畫過緬因州夏日的花朵、海岸線之後，要畫寒鴉或雪地之類的畫，

寒鴉　水彩

少不得要修正好幾回。通常都得要試畫好幾張畫之後，才能建立對主題的默契。

77

第七章 速寫的練習

畫室一隅 水彩。

　　我偶爾會裁剪作品，上面這一幅習作目前的樣子是修改過的，原作還要大上三分之一。去掉一塊看來很空洞的區域，整個構圖顯得更緊湊有力，作畫時對作品保持新鮮感，實驗的態度是很重要的。同時這也可以幫助你畫各種速寫，在其中可以嘗試各種意念而不必掛慮結果如何。或許這個觀點對你來說相當陌生，但是相當重要。

在每一個畫家的畫室裏（第二流的
畫也一樣），都會發現一些習作比
起真正完成的畫，還要高明。
艾弗瑞得・史帝文斯

有時候，眞的沒有心情畫畫。這時候
我會拿出鉛筆、水彩顏料，讓自己沈浸
在任何事裏，隨便那一件閃入念頭的事
都好。一旦我在畫紙上塗上些線條，刷
上幾筆，幾乎就能引發一些新的樂趣。
我從來就不是那種有靈感才畫畫的人。
如果有時候，最初的熱誠消失了，我就
來塑造。速寫的本身可以帶出趣味來──
──畫越多的速寫，就獲得越多的意念。
新的意念可以發展出新的途徑，供日後
追尋。

藝術家，尤其是學生，常常太過熱切
想要拿出藝術作品來，想作得獎人，想
得榮譽，反而沒有耐心去畫速寫。但是
閒散的速寫習作在繪畫過程中是很重要
的一節。也正因爲如此，這一章我要專
門討論速寫。自由的速寫不止能夠引發
新的意念，還能啓發個人更有創意的作
品。

對於速描，我是抱持著相當肯定的態
度，尤其是習作，它們就像藝術家個人
的簽名一樣的有代表性。速描通常是迅
速完成的，所以它們可以顯示藝術家的
情緒或未修飾前最直接的想法。通常，
素描習作包含了完整的作品中所看不到
的創意和新奇的意念。

鉛筆、水彩習作

我常常會在鉛筆素描上加上水彩。有時候會用這種方式來表達正式的作品，但是通常是用來畫習作，為較大的作品作嘗試。以下的幾幅就是例子。我習慣用灰綠色的水彩刷出略圖。選擇灰綠色只是個人喜好——我喜歡加上色彩的感覺，同時也希望保持中性的色調，所以不用黑色。

運用鉛筆與水彩的組合，使我在處理四周的景物上更加自由

水彩乾了之後，我再用鉛筆在上面修飾。因為這純粹是即興的，我能夠增補或刪改的比較自在，如果我直接用鉛筆，就沒有這麼自由了。

緬因州靜物第二號　水彩，鉛筆和炭筆

80

另一個用水彩筆來處理素描的好處是，如此一來，我可以在很短的時間裏，涵蓋較大的區域。尤其是在素描的構思期間，更能顯出此法的妙處。

在沒有事先計畫的情況之下，我只用鉛筆勾勒幾筆，畫出「緬因州靜物第二號」的輪廓。水彩乾了之後，再用軟心鉛筆、炭筆補加上去。有幾處做了修改，比如把背景中某些物體擦成模糊，然後把桌面的陰影畫勻一點兒。白色與中性色調的對比是這一張畫的基礎。接近完成的時候，在右下角刷上一小塊灰色，我覺得這是構圖上最重要的因素——淡化了桌面突兀的白色，並且使觀賞者

的視線不致「溜出」畫面的右下角。後來，以同一主題我又畫了一些習作。不過，正如往常所發生的，我覺得最原始的這一張最成功。

「前街畫室」是為「畫室」所畫的習作。後來又用水彩畫了一張，刊在我的第一本書「以水彩捕捉自然美景」裏面。同樣的，這一張半水彩半鉛筆的速寫，「西徹斯特街中央」也是另一幅較大的水彩畫「西徹斯特街」的習作，雖然看來很像一幅畫，但是我仍將它視做素描，因為我是用它來擴展一個主題的，並不是一幅完整的作品。

前街畫室　鉛筆和單色擦法。

畫室　水彩。

西徹斯特街中央　鉛筆和單色擦法。

西徹斯特街　水彩。

素描與上色

偶爾我會更進一步，在素描裏加上色彩，不止是抹上底色而已。這個步驟可以幫助我們確定色彩在未來的作品裏的效果如何。何必把每件工作都等到正式要完工的時候再做呢？如今的觀念對於正式完整的作品恐怕是強調得過頭了，反而疏忽了藝術的基礎——素描。

「維諾哈芬大街」基本上是水彩習作，不過主要的色調還是建立在鉛筆素描上，以同樣的主題，加上幾張速寫。不過到現在爲止，我還没想到把它們組合起來眞正畫一幅畫，原因似乎是還少某個重要的因素來使構圖更有生趣，或者

一個簡單的雲朵可以辦到這點。不過不能找到正確的方法並不表示畫速寫是浪費時間的事。

單單一個顏色可以奇蹟似的把一幅畫的意念表達出來

一旦我找到了那一個要素，或是發現了使主題更有意義的處理方式，這一系列的習作都將爲未來的探索展開新的路徑了。

「農場之冬」的速寫也就是後來同一

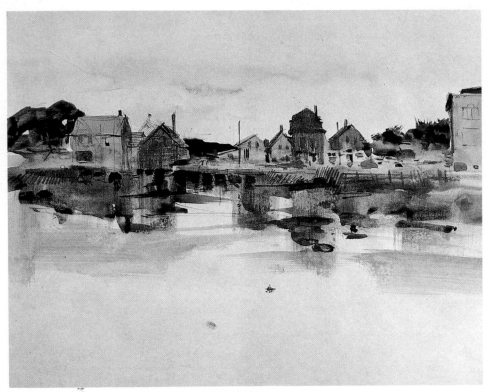

維諾哈芬大街（由水上遠眺）　水彩和鉛筆

主題水彩畫的重心。進一步說，完成的
作品是組合之作。農場的建築物和背景
並不是在一起的——我組合了兩個不同
的主題。雖然我很喜歡速寫中農場的形
式，可以我想單以它來構圖是不能令人
滿意的。過了幾天，我正在畫幾座飄著
雪花的山，忽然有個靈感想把兩者合在
一起，結果便畫成這幅「農場之冬」。

農場之冬速寫習作　水彩和鉛筆。

農場之冬　水彩。

彩色速寫

謝勒的家園　水彩。

　　這裏選的幾張速寫，線條的處理都已不露痕跡，不過我認爲它們還是「水彩素描」。因爲它們重複試探同一個主題，而且本意是練習的，並非完整之作。由另一方面來說，它們和正式完工的水彩畫都更接近了。

　　我有許多水彩畫都是用「海口」這一個景當主題的。這一幅也是用來實驗各種水彩的變化的——雲彩的形狀啊，中央海平面的處理啊，或是前景的安排都是。

色彩的練習促使人去研究色彩與明暗的問題。

　　「謝勒的家園」畫在速寫本子裏。這一個主題我常常畫，主要是處理地面上的雪。幾乎都是雪所組合的形式引發我的興趣。這一幅速寫要嘗試的是表現許多長方形，銜接在一起的雪塊組合。同時也注重前景與背景中暖色與寒色的對比。

自由閒散的速寫

雛菊習作第二號　水彩和鉛筆

自由自在的速寫幫助你的心神放寬，你的畫筆也會因而靈活。

　　速寫除了用來練習，還可以提供藝術家其他的妙用。這種非常自由的、快速的習作多半在即興的時候完成，有點兒像在發洩。我發現這種自由是改變原先路徑的好機會，特別是在持續的畫了許多畫之後。在這種自在的速寫裏，水彩特有的新鮮的、有原創性的特質，通常會湧現出來。

　　這些雛菊的習作是在同一時間畫的，習作 2 號是習作 1 號的特寫。我嘗試在兩幅畫裏表現幻境式的、輕細的特質。

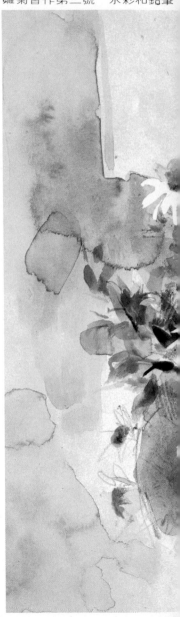

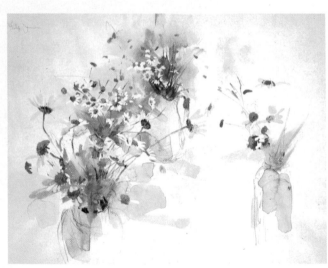

雛菊習作第一號　水彩和鉛筆

兩者之中主要的不同或許是空間的運用。第一幅習作中的花朵幾乎像是飄浮在無邊的空間裏，第二幅中那些花則比較落實了，因為背景裏有了牆和窗的暗示。空間的位置與設計和花朵本身，對我來說都同樣的重要。

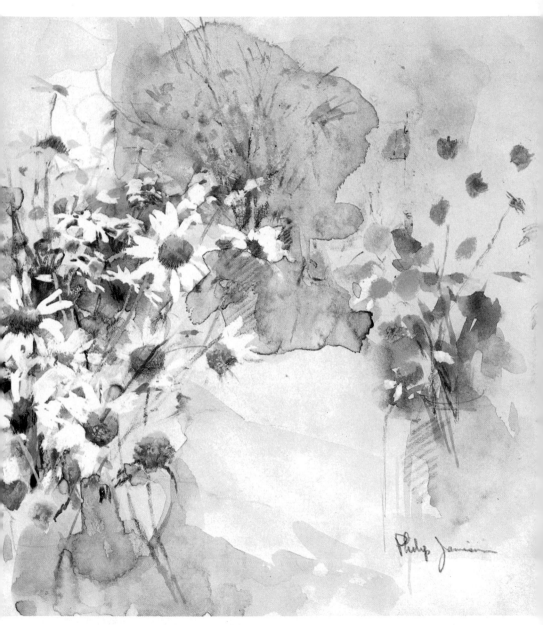

第八章 由習作中發展出完整的作品

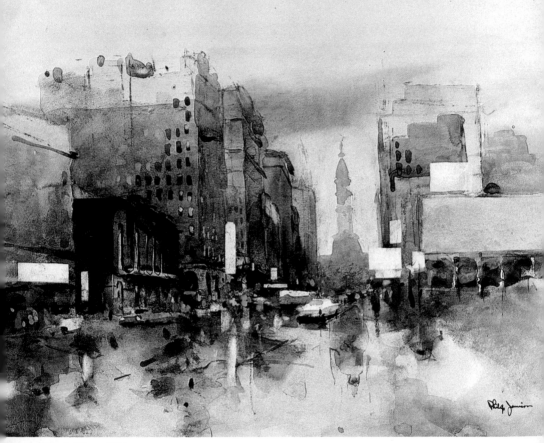

賓州大街 水彩。

　　這一幅比較大的「賓州大街」相當忠於原先的小幅習作。第一次是在1974年畫的，畫完習作之後，總覺得不大對勁。或許是我太專注於怎樣去畫（技術的層次）以至於無法體會到底我要畫些什麼（主要的意念）。直到1983年我才重新把它改成現在的樣子。這中間的九年給了我一段時間，讓我用新的角度來看它。原先的問題也顯得明朗多了。我做了許多修正，包括改正某些畫法，重畫前景並把留白的部分重新安排。

在筆刷之前，心靈已經開始畫了。
　　　詹姆士・艾利斯

　　藝術家在畫主要作品前多畫基本習作，可以得到許多好處。小幅的習作通常用作正式畫作前構圖的準備。不過大幅的習作好處更多，這樣不僅可以幫助確立構圖，更可以在色彩的層次上發揮許多功能。基礎習作也可以使藝術家逐漸熟悉他的主題——如果是畫樹，他可以了解樹是如何生長的；如果畫房子，他可以了解是怎麼蓋的。正因為如此，畫家會對一幅畫中間的一部分做詳細的練習。

　　這些習作的方法提供藝術家實驗想法的機會，並且在正式展開畫作之前有許多改變的可能。另一個優點有可能是習作本身也可單獨成立為一件藝術小品。

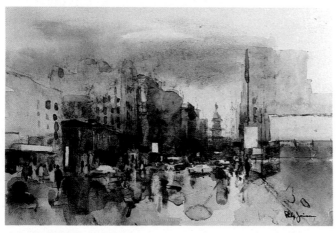

賓州大街習作　水彩。

　　在這一幅隨意畫的速寫裏，我試著表達一種都市的印象，強調街道的忙碌而不陷入景觀複雜的細節裏。

從小幅習作到整幅的作品

最傳統的發展畫作的方法，就是先畫小幅習作。習作的目的當然是把主要的想法在一張較小的紙上畫出來，同時這也是個比較好修改的範圍，這也是我在以下兩組畫作中用的方法——先畫小幅的水彩，再以同樣的主題畫比較大的作品。

現在該來談談如何確定最後的作品裏適當的規模。許多藝術家都覺得他們的傑作必須是非常大才好。在各個年代裏，許多畫家都畫大幅的畫，不過由五十年代起，抽象畫興起之後，畫大幅作品更成了主要的風尚了。

有時候在小幅的習作上更容易解決構圖上的問題。

如今，因為大張紙的生產，連水彩畫家也喜歡畫大張的畫了。當然大張的畫顯得比較醒目，但是不見得一定比小幅作品好。畢竟，像約翰·馬瑞和查理士·狄瑪士這些受人尊敬的畫家，幾乎都是畫些小規模的畫的。品質和畫幅大小沒有關係。而且如果你畫得很糟，天可憐見，還是別畫太大的吧。我總是覺得畫家對於作品規模的大小的決定，應該要量才適性比較好。

鐵路平交道習作　水彩。

鐵路平交道　水彩。

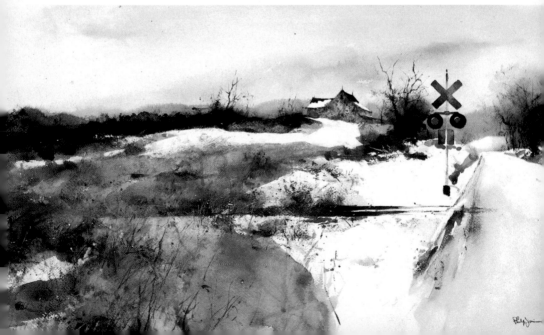

「鐵路平交道習作」畫得相當快，完成之後，我又更進一步的研究它，並且做了一些修改。比方說，原先在畫面是最右邊有一條黑灰色的碎石路，從地面延伸到紙的下面。這個部分看來太沈重，而且會使這一幅水彩畫面失去平衡，因而我把它去掉，在原處留下了雪地。這一張畫曾被美國藝術家出版公司複製成聖誕卡片。

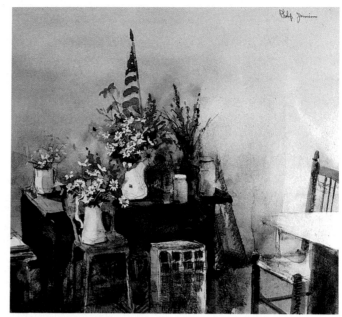

1981年7月，習作 水彩。

比較大的一幅「鐵路平交道」是原來習作的放大。不過，若是仔細比較兩者，會發現在後者中有許多改變。最明顯的是前景中的草地加大了。我想如此一來，構圖顯得更為有力，因為它引進了一片亮麗的色彩，並且把畫面分化得更有趣味。其他一些微細的改變，例如，加強遠方山丘與樹木的處理，改變穀倉的形狀，並且修飾了穀倉屋頂和田野裏雪塊的形狀。這些改變都使畫面比起原來的速寫增色不少。

「1981年7月」中，我做了多處的修正。基本上是在比較亮的部分。主要的改變是在前景放了一束雛菊。並不止是我喜歡畫雛菊，更因為這樣可以加強設計，並且可以使桌面與地板之間這一大塊黑色的區域不致太孤單。

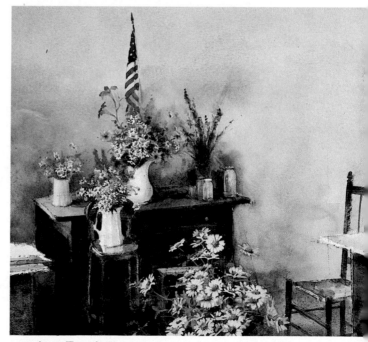

1981年7月 水彩。

對一個主題做深入的練習

維諾哈芬島上有一座安柏斯特山，陡峭地豎立在橋邊客棧的後面。幾年以來，我們全家都常常到山區去散步、野餐、採草莓，或者只是坐在那裏眺望港口、海灣和還有遠方的小島。

在本世紀初，這一座山還是個荒涼、堅硬的小石坡，堆滿了花崗岩，可以運到遠處去賣。隨著水泥的普及和船費的上漲，維諾哈芬島上的花崗岩工廠逐漸消失了。如今安柏斯特山慢慢地覆滿一層草莓灌木叢、雲杉，以及其他所有可以在這石塊上生存的東西，我就在這兒畫了最多的水彩寫生畫。

對一樣東西了解得越多，你越能把它畫好。想畫你不了解的東西則是很困難的。

起初我常常爬上山坡，眺望海面，畫那些山下島嶼邊的屋子。漸漸的，我越來越了解這一座山的本身。現在我很少從山上寫生了，我直接畫那一座山！這或許是因為我已經有些厭倦了那一覽無遺的景象——從山頂遠望的景觀，港口的鳥瞰全景，專注的焦點轉到山丘本身，它比較含蓄深邃，對我更有親切感。以安柏斯特山為主題的每一幅畫、每一幅速寫都啓發另外一幅。季節的變化，還有草地的色彩，都使我更加認識這山丘的獨特。

九十二頁到九十五頁的幾幅水彩，可以說明我分析、透視安柏斯特山的過程——從對植物生態做詳盡的描寫，透過構圖的練習，到最後完整的作品。

雛菊花叢　水彩。

「安柏斯特山之花」可算是習作的筆記，對山裏的灌木花朵做一些詳細的描繪。雖然我很少畫這麼精細的筆法，但是這倒是對熟悉它們有很大的幫助——正如一個藝術家必須有解剖學的知識才能把人畫好。這道理是可以成立的：如果你知道一棵樹是怎麼長的，你就能把它畫得很好。

「雛菊花叢」是一幅習作，大約在二十分鐘以內完成，也是我最開始練習畫雛菊的作品。基本上，我由此而熟悉這一種花兒，並且開始思考要如何在水彩中處理它們。

安柏斯特山較爲廣濶的一面，可以由「碎石礦脈」這一幅畫裏看出來，這算是一幅比較正式的水彩。畫的下半部分是綠色的。事實上，山丘的這個部分是淺色，灰凸凸的花崗岩，就像畫裏那一

安柏斯特山之花　水彩和鉛筆。

碎石礦脈　水彩。

片沿著地平面貫穿中央的狹長地帶一樣。選擇畫綠色是因為我覺得這一大塊地方顯得太亮了，應該可以用一些比較深的暗色來緩衝。這樣一來，也可以使視線穿越這一塊地區而注意到畫面上更重要的部分。

「安柏斯特山之花第二號」是我最先把花束安排在風景寫生前景裏的幾張畫之一，後來雛菊越畫越多，這種安排也就相當自然了。把雛菊用花束的表現方式安排在前景醒目的部分不止強調了花朵，同時在個人感覺裏，也使這一幅圖

安柏斯特山花束習作　水彩

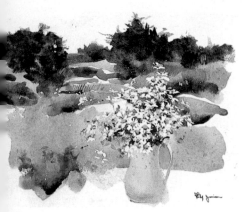

回顧　水彩。

偶爾我也會在畫完正式作品之前作一點構圖的速寫。把它當成一種色彩與形狀組成的抽象畫。「安柏斯特山花束習作」是為另一幅比較大的正式作品所做的預習。那一幅畫沒有刊在書裏，有點兒像「安柏斯特山之花第二號」。這幾幅畫的布局與色調都有類似之處。

更有「畫意」。它強調了景色的氣氛，使構圖更緊湊，更重要的是，加重了深度的錯覺。

「回顧」和「安柏斯特山花束習作」頗為接近。這一張速寫的背景也是另一幅畫的構圖練習。這一幅速寫是過了幾天之後，在畫室裏畫的，當時偶然起了念頭把一瓶花放在前景裏。我想這一幅畫只能算是練習。

安柏斯特山之花第二號　水彩

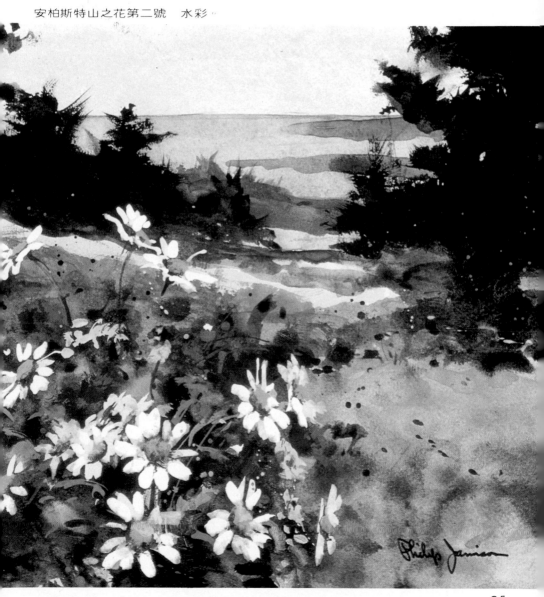

第九章　做一系列的練習

橋邊俯瞰　鉛筆和水彩。

　　畫中是家母開的小旅店，原先只是一張用鉛筆畫的速寫。（98～101頁的畫就是以此為主題的系列）。大約過了兩年之後，我偶然在公事包裏看到這一幅畫，覺得構圖太鬆散無力，因此我在上面很快地刷上幾筆，也把樹木的部分塗黑，這樣畫面就顯得緊湊有力多了。對於畫面的四個邊緣是特別留心處理的，不讓每一邊跑出畫紙之外。有兩面是用水彩筆比較尖比較直的那一側刷成的，其他的部分則留下空白或退在畫幅之內。我發現這也是一種平衡，雖然與我慣用的手法截然不同。

你永遠不會對繪畫感到厭倦的，因
為要畫的不止是以前知道東西，還
有更多新發現的事物。
　　　　　——威廉·哈茲利特

　　我常常畫一系列的畫，也就是用同一
主題畫不同的習作或水彩。這一章裏的
畫都互相牽涉在同一系列裏。說這些畫
互相牽涉，真是一點兒也不錯。我並沒
有事先想好要先畫哪一張小幅速寫，來
作另一幅大作品的預習，每一幅都是當
做獨立作品來處理的，並沒有刻意要這
一張帶引下一張，不過在一張畫完成之
後，我就會滿懷興味地去畫另一張。我
會想：用另一個觀點來畫這個主題一定
也很不錯。或是在不同的光線分佈下，
不同的氣候情況下，來詮釋這個主題；
或是發現了已往未曾注意到的特點；或
者是從剛完成的畫裏發現了另一種構圖
的安排。

同一主題也有各種不同的氣氛

臨橋的門廊第一號　鉛筆。

我在畫橋邊旅店的時候，也可以說是一張接著一張的。在其中，季節的變化也是促使我作畫的一個因素——有時大霧彌漫，有時艷陽高照，如此的交替改變了室內與室外的光線分佈。你會發現以下這些畫不止在畫幅大小上作了改變，在光線分佈的安排以及門廊、傢俱的擺設上，也略有更動。

讓一幅畫啟發另一幅

一個大霧的早晨，我漫步在緬因州的維諾哈芬島上，不期然地走進家母小旅店的門廊裏。大霧像一條白色的毛毯掛在長形的窗外，幾乎完全擋住了我對印地安溪的視線。隱約中只有一些雲彩、

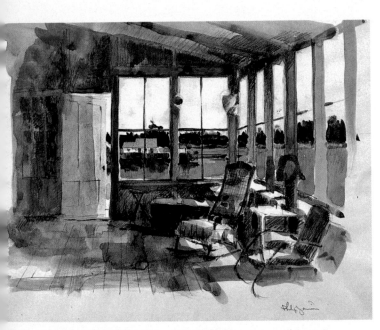

臨橋的門廊第二號　水彩和鉛筆。

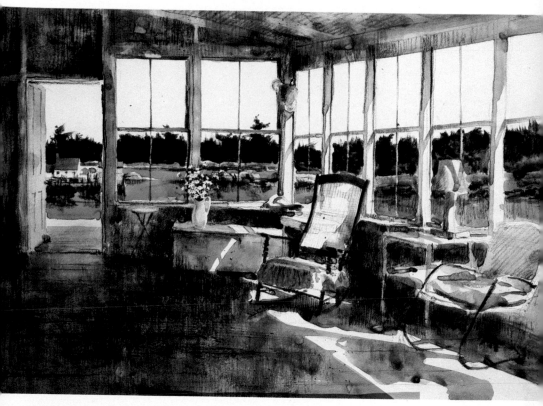

臨橋的門廊第三號　水彩。

漁家、河水的影像依稀可辨。這景象有幾分蕭穆，幾分恐怖，我深深爲它所吸引，畫下這一幅速寫「臨橋的門廊第一號」，也是以門廊爲主題的系列畫的第一張。用的是６Ｂ鉛筆，畫在一般的滑面素描紙上。

「臨橋的門廊第二號」是接在上面那一張鉛筆素描以後第二天畫的。霧已散去，門廊裏的氣氛完全改變。對比十分明顯，因此我決定畫另一張速寫。這一次我用水彩而不用鉛筆了，因爲沒有霧之後每一件東西的色彩都顯得十分鮮明。用的是同樣的紙張，先用水彩很快地刷上底色，略爲乾燥之後再用鉛筆加上要修飾強調的部分。

我對於第二幅速寫相當滿意，尤其是色彩和畫中景物的格式。因此隨即畫了「臨橋的門廊第三號」，算是一幅比較大比較精緻的作品。透視的角度稍稍改變了，構圖也換成比較廣潤比較水平的安排，我想這樣畫面會比較有戲劇性。但是事後看來，效果並不十分令人滿意。加上一小瓶雛菊是爲畫面帶來些生氣。用的是薄的九十磅的水彩紙，雖然用了鉛筆，還能算是純粹的水彩畫。

在畫以上那幾張門廊
習作的時候，我逐漸瞭
解陽光的移動在地板上
顯示出的改變。大約在
早上十點多這一段短時
間裏，光線分佈最讓人
心動，因此我決定畫這
一張較大的「臨橋的門
廊第四號」，幾乎用了
一張全開的水彩紙。這
一次加了一張椅子，雛
菊也多放了一瓶，在大
的範圍裏工作，感覺也
舒服很多，因爲已從過
去的水彩與習作中熟悉
主題了。

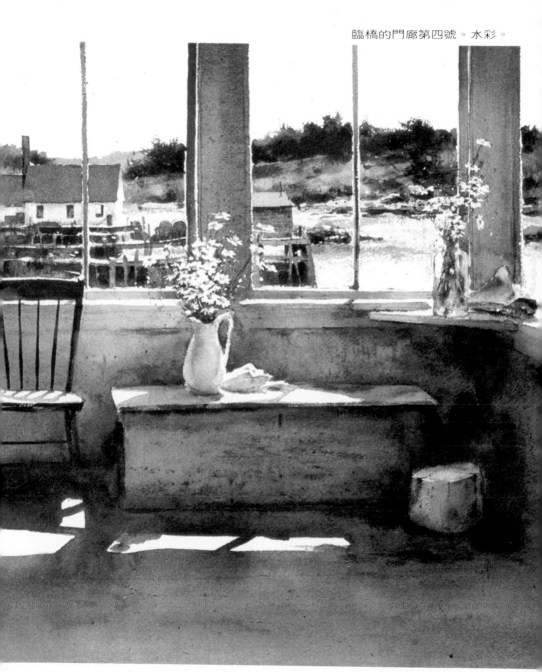

臨橋的門廊第四號。水彩。

在一幅畫裏發現另一幅畫

　　繪畫往往可以啓發許多事先無法預料的變化。「房中之花」快要完工的時候，我在上面放了一塊工作板，看看哪兒需要進一步修飾。很奇怪，我對畫面中間的部分相當欣賞，墨綠色深邃的感覺和畫紙上的格式很吸引人。接著用一塊比較小的工作板放在畫上，只把中間那部分露出來，我決定畫第二幅，就照著這個區域放大著畫。

想把一幅畫重複畫出來，就像想重回一生中的得意時光一樣——那是不可能辦到的。——

　　想畫「房中之花第二號」的目的不止是放大，而且還想為這個我喜歡的區域裏再加點兒東西。完成之後，顯然畫面是放大了，但是是否增進了畫面的風格我卻毫無把握。這一點倒是常常發生，如果一個畫家想擴大或重複畫一張原先他喜愛的小幅作品，第二次畫出來的不是比較鬆散無力，就是根本一團糟。碰到這種情形，我會把它記下，成為一次經驗，從來不會把這一幅畫丟得遠遠的。反而會運用它來做另一次實驗，來化解所有的難題。這樣往往會引發出一些真正的佳作。

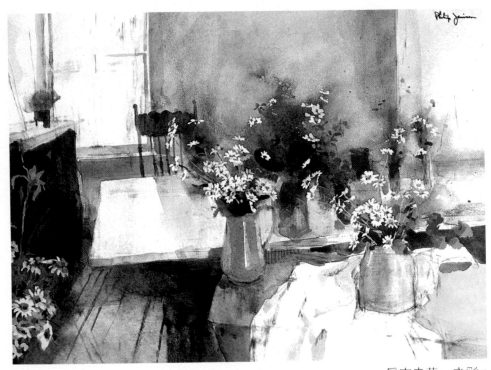

房中之花　　水彩。

房中之花第二號　水彩。

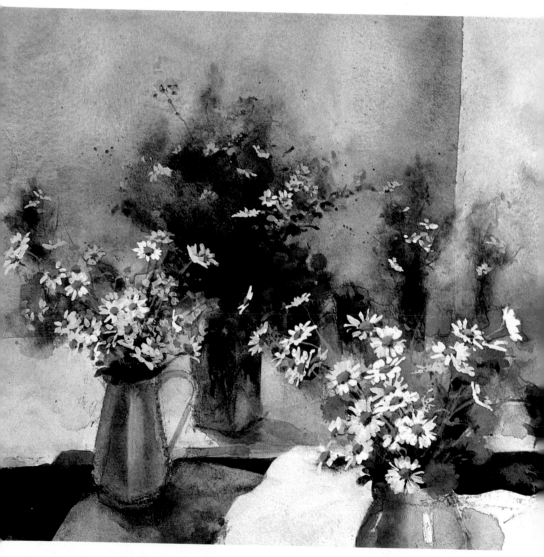

用不同的方式來處理同一主題

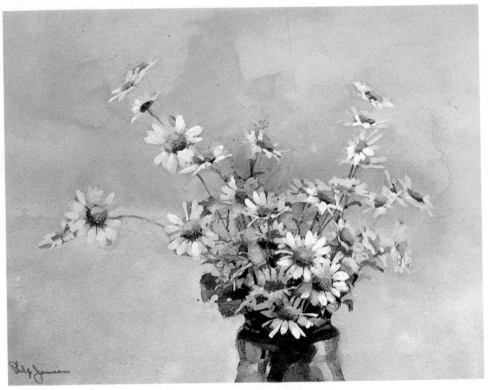

瓶中雛菊　水彩。

有時候，某個主題會變得具有特殊的個人意義，或是看來便能有奇妙的啓示，或是在構圖上很好用。藝術家可以在廣無邊際的繪畫方式中任意運用它。對我來說，雛菊就是這樣的一種東西。104～107頁的畫就可以顯示我如何在作品中運用雛菊。

沒有什麼計畫與安排，我只是順手把雛菊放在廣口瓶裏，畫了一張習作「瓶中雛菊」。那一隻藍綠色的廣口瓶在過去二十年來，一直充當裝水的容器，直到最近我才另外用了塑膠製品。

一個單純的主題可以用許多方式來發展。

「七月四日」是在緬因州畫室裏畫的，一看就知道是小心設計過的。注意到了嗎？所有的花都安排在畫的右半部。或許有人覺得這樣很不平衡，我倒認為這一大把花和左面那幾乎是空白的背景，還有那一面旗子有很好的平衡關係。

通常我喜歡給田野裏的雛菊來一張特寫，就像「小徑中的雛菊」。看來這是一幅很簡單的畫，但是我花了許多時間去修飾佈局，以及安排花朵的排列與陰影。

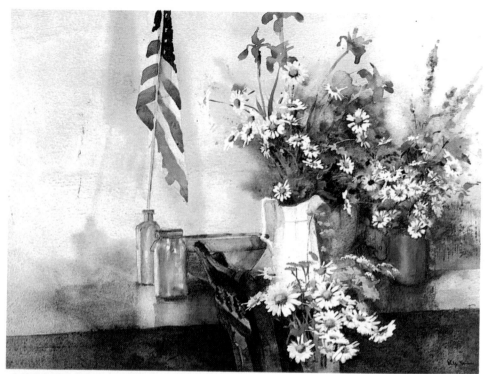

七月四日　水彩。

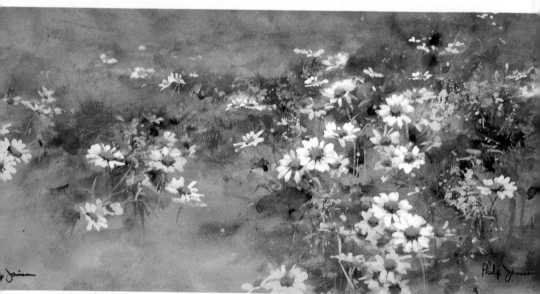

小徑中的雛菊　水彩。

105

國王椅　水彩。

　　「國王椅」的靈感是來自一張木頭的
扶手椅，那是我在維諾哈芬島上向對街
的一個管家買來的，當時他正在清理他
家的地下室。這一張椅子相當大，叫它
「國王椅」則是因為那椅背總是讓我想
到國王的王冠。這一幅水彩重點集中在
那一罐滿是雛菊的花朵上。畫面還組合
了許多東西。室內是我的畫室，窗外還
畫了印第安溪，離房子有半英哩遠，給
畫面增加一些深遠的感覺。
　　「哈斯喀爾先生的庫房」畫的是我們在
島上的一個鄰居，也是好朋友的工作庫
房。我常常待在庫房裏，總想著要以此畫
一幅畫。後來真的要動工了，並且決定
畫一張正式的作品，用鉛筆素描，再在
上方加一些彩色。那時候，我用的是一
種較為陌生的畫紙，結果把素描畫完的
時候，發現自己被一大堆簡單的、灰暗
的筆觸包圍了。你瞧吧，鉛筆的灰色飄
浮得到處都是！不過我是不會輕言放棄
的，我要繼續畫下去，等畫面乾燥一點
兒，就重畫一些素描上去。錫罐可以放
一束雛菊，雖然一小把，卻成了畫面的
焦點！

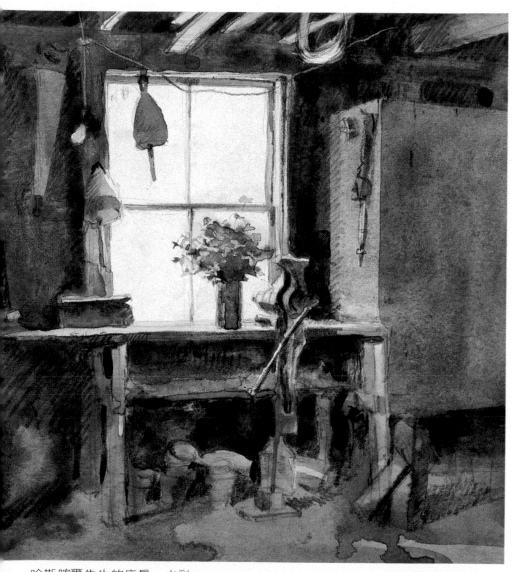

哈斯喀爾先生的庫房　水彩。

第十章　修飾的工夫

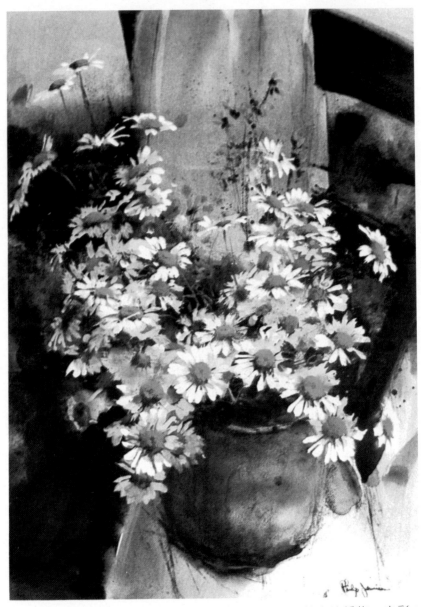

椅上的靜物　水彩。

想到達單純的境界並不像外表看來
那麼容易。　　　費廸南・哈德勒

　　水彩最獨特的就是那種自然的、自由
自在的、透明的性質，其他的媒介都無
法呈現這種特性。另外，一般來說，大
家都公認水彩畫應該要一揮而就，很少
像油畫中的重複修飾。有些藝術家的確
對這種直接俐落的方式甘之若飴，我倒
是常常覺得非常困難，我還是寧可一步
一步的經營畫面。

　　在作版畫的時候，我們畫在石灰岩板
上。我發現我可以修改原稿，只要把原
先那一層磨去再重刻就好了，而且不會
留下痕跡。我把這個方法用到水彩畫上
，不過不是磨去而是用海綿把上色部分
吸去。這樣使我在作畫的時候勇於修改
而無後顧之憂。多半畫土地的顏色或一
些比較中性的色彩，我都是用非染著性
的。比如說土黃、紅棕色、黃赭色、土
茶色、棕色、象牙黑、灰色、橄欖綠。
而要修改其他較為鮮明的色彩也並不難
，如淺金黃色、大紅色、普魯士藍色。

　　正如所有的水彩畫家一樣，我也會有
許多失敗的作品。但是修改這些作品也
給我實驗心中想法的機會。而且很奇妙
的，有些修改之後就變成佳作了。常常
在修改的過程中，我改變了過去的方式
。在水彩中我嘗試揉合各種方法，炭筆
畫、粉彩畫、貼畫或油畫。有時候我改
變刷筆的方式，有時候甚至把主題完全
改變了。——我認為這些是繪畫的進化
過程。

　　這一幅畫原先是一張大的冬天的風景畫，這是右邊的
一半。頂端原先是天空，接下來是　片遙遠的樹木，現
在已經看不到了。下半部的四分之三畫了草地和雪。這
一張畫並沒有畫完，後來我擦去一塊地方，畫上布帘、
椅子和花，把一幅風景寫生改成了靜物畫。

拯救敗筆

　　沒有人喜歡失敗，但是有經驗的人都知道從失敗中學習是很有價值的。如果一幅畫真的畫得很糟，那修改也不會損失什麼。110～113頁的畫都經過頗為戲劇化的轉變。然而，我注重的是這些畫是否的確需要作如此激烈的改變！我最關切的是一幅畫要有畫意──色彩，明暗和構圖比主題重要多了。因此我不怕把主題整個改變──比如說把一片覆滿白雪的草地改成青翠的草地。

　　好友羅勃•戴爾•麥金尼有一次提醒我：「失敗是我們的朋友」。

　　「神秘的花園」是一幅變形畫。也可以說，純粹是想像畫。本來畫的是冬日的風景，可是實在是糟透了。我用一塊大海綿把整幅畫都擦了。留下來一大片混濁的灰綠色，還有一些原先影像殘留的變體圖形。我把它切成兩半，在其中一半上畫神秘花園，讓一些殘餘的輪廓線透出田野的形狀。花是用不透明水彩畫的。另外那些矇矓的部分是用手指刷成淡彩的效果。

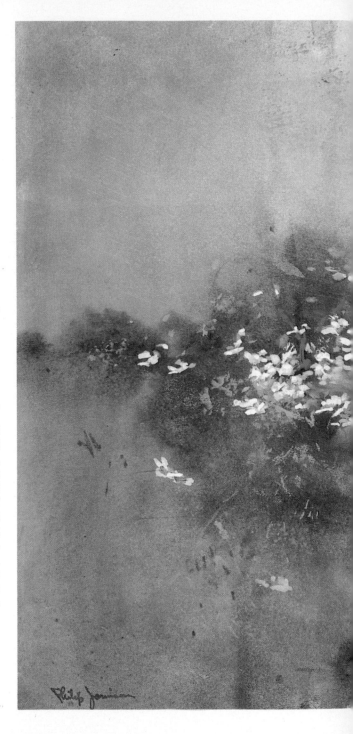

神祕的花園　水彩和粉彩

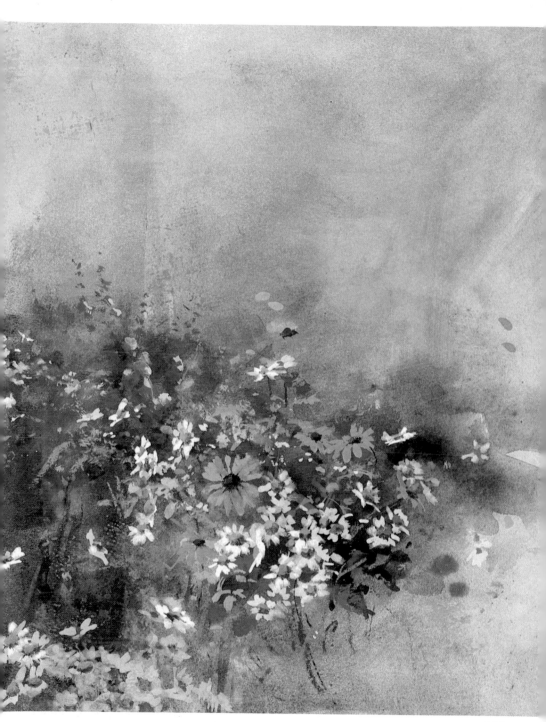

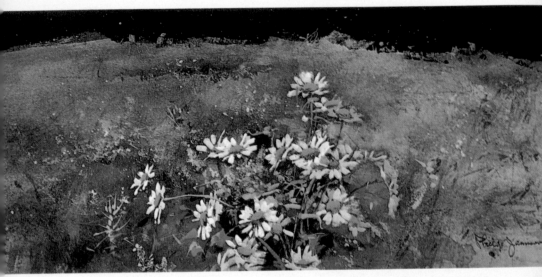

雛菊　水彩。

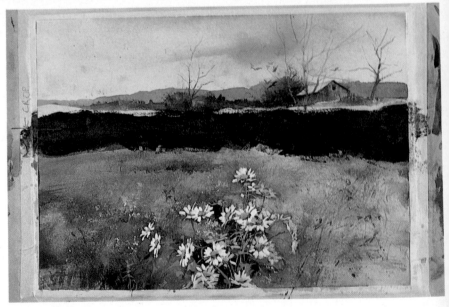

雛菊（繪製中）

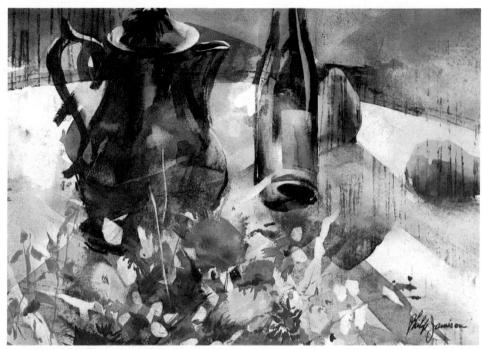

合金茶壺　水彩。

　　信不信由你，「雛菊」原先是類似「
罿鴉」（31頁）的一幅雪景。原先這一
張風景畫面幾乎覆滿了雪，只有一些草
露出來。畫了半天，我就是不滿意。在
絕望之中，我把黃綠色刷到雪白的部分
上，使季節從冬天變成了春天。加上一些
散布各處的雛菊，還是沒有用……。雖
然我很喜歡雛菊，後來我放棄了整體的
考慮而專注處理前景中的雛菊。我一直
畫，一直修改，擦了，又畫回去，直到
沒有辦法再加上什麼筆畫為止。再用一
塊小墊子觀察了一會兒，最後決定加上
中央狹長地帶的黑色，以表示背景中的
松林。刊出來的「雛菊」包括進行中的
和修剪過的完成圖。進行中的那一張釘
在構圖板上，邊上有一些我試驗顏色效
果時刷上的色彩。

　　「合金茶壺」也是我裁去一幅比較大
的畫之後才畫成的。畫面上或多或少還
有原來的殘餘筆跡。蠟紙的用處很大，
幫我吸出桌面的白色茶壺上的光影，還
有花朵之間散布的留白。

修飾已完成的作品

繪畫的過程如何對我並不重要
——我關心的是畫面呈現的效果。

有時候我會發現我對某一張畫很不滿意，雖然原先我已經把它當作完成的作品，加上了框，也展覽過了。如果我覺得可以增加一些什麼，我就把畫從框裏拿出來修飾一番，也許是好多年之後也不一定。有時候改動的部分很微細，要看我覺得畫面需要什麼而定。

有一幅水彩令我很頭痛，每一寸我都改了又改。起初畫了幾筆，覺得不喜歡，用海綿把它吸乾。後來我放棄了，把它放到一邊，過一陣子再拿出來重畫。大約在三年之內重畫了五六次，直到滿意為止。一幅畫也許需要很大的修改工程，也許根本毫無希望改善了，但是對我來說，嘗試去拯救一幅失敗的畫永遠是值得的。

322號農場　（底稿）。

322號農場　（修飾中）

322號農場　（完成）　水彩。

完成「322號農場」之後，我拍了一張黑白快照存檔。幾個月之後，再重新看這一張水彩，我決定要更動一些部分。包括左上方的田野、穀倉頂上的雪，又在遠方樹林前加上小穀倉。原先我不大肯定前景中的柵欄是否使畫面生色。用老方法，我剪了一片白紙遮住那一個部分，看看去了它們之後畫面變成怎麼樣。研究之後，決定把它們用海綿吸乾，因為柵欄部分太沈重，把畫面細緻的氣氛破壞了。

黑白照片中的這一幅「維諾哈芬花束」曾在一九七六年紐約阿德勒藝廊我的個展中展出。「後園的花束」就是同一張畫。個展之後，我就決定要修改它。

把它從框裏拿出來，把牆擦去，把草移開，花朵也重新修過，畫題也改了過來。由照片中可以看出這一連串的更動。

維諾哈芬花束

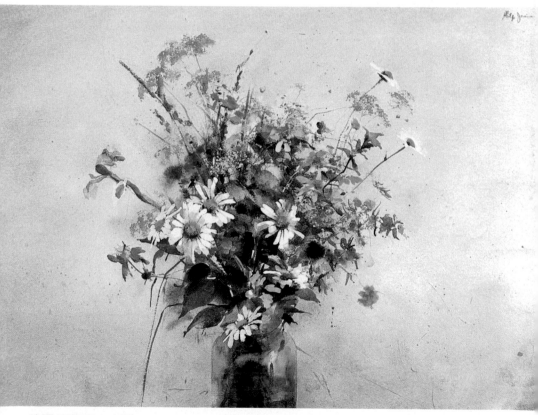

後園的花束　水彩。

某些畫修改的比較少，幾乎不大看得出來。「池畔雛菊」在完成五年之後才又改動。只改了兩個部分，首先加了一小片雲，把它延伸，來打破天空的空洞。其次拉長了樹木在畫面上的線條，直到畫紙的左邊。

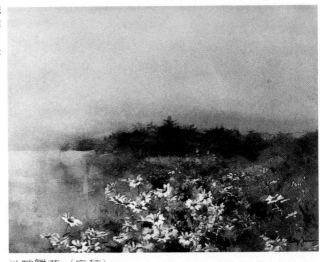

池畔雛菊（底稿）。

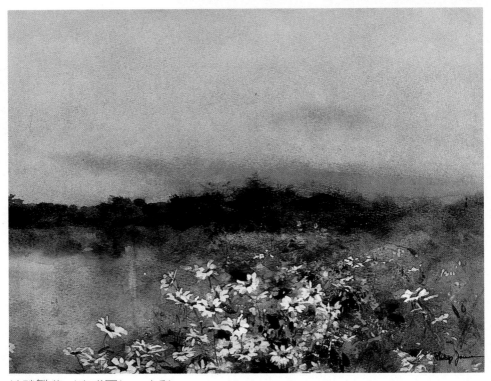

池畔雛菊（完成圖） 水彩。

116

　「小島上之雛菊」在幾年內修改過許多次。存檔的黑白照可以看出原來的樣子。你會發現，後來我把草地的顏色減輕了，加上遠方的樹林，刪去一些雛菊，也加了幾束上去。在過程中，用海綿的次數幾乎和畫筆一樣多。

小島上之雛菊（早期底稿）。

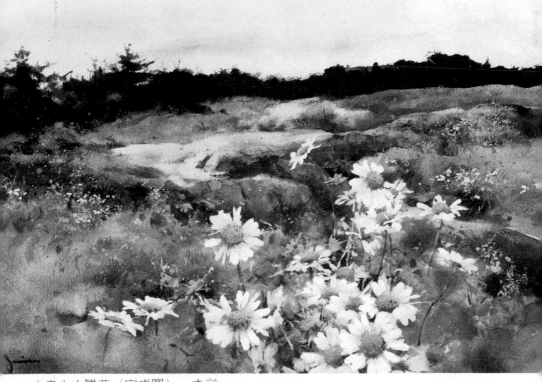

小島上之雛菊（完成圖）　水彩

117

第十一章　實驗新想法

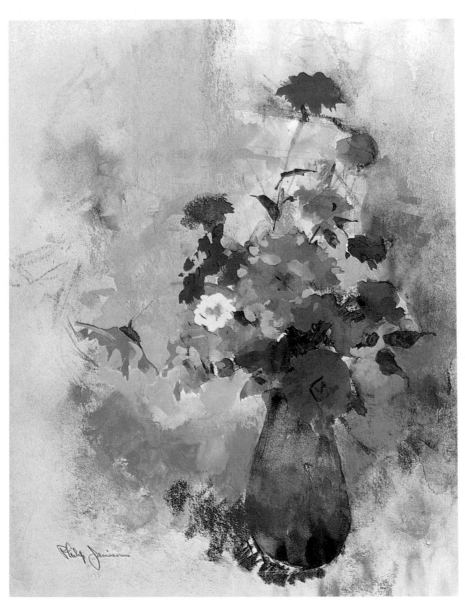

習作第 2 號　水彩和粉彩。

保羅克利似乎總是能夠把色彩和夢想揉合在一起，就像孩子玩具箱裏的玩具那樣多采多姿。他玩味每一樣看到的東西，並賦予它美麗的夢想。　　　　　　喬‧海利恩

　　許多畫家都爲兒童畫深深著迷，他們希望在成人的作品中也能有兒童的歡愉。兒童不考慮展覽、表演，只是單純的發抒心裏的靈感，有時候的確會產生相當有趣的作品。另一方面，成人是在練習中累積許多的知識，同時也和別人變換心得，以求能夠毫無阻礙畫出自在與自然的特質。因此，成人藝術是比較緊湊精巧的。

　　藝術家應該有些時候，隔離一下嚴肅的心情，用充滿好玩的態度，毫無顧忌的，不關痛癢的，只是去享受運用色彩與線條的樂趣。花這些時間或許沒畫出什麼作品，但是可能由此開創出探索的新途徑，時間絕對不會白費的。

　　在這一章裏刊出來的都是我近幾年來的實驗之作──純粹好玩的即興之作。有時候，實驗啓發了一條新的康莊大道讓我去探索（比如說，水彩和炭筆的融合運用）。也常常會有新的發現，比如說用一塊溼海綿把不滿意的部分擦去之後，發現原來那一幅畫已經好了不少。

　　實驗有很多好處。事實上，有很多畫若不是我當初有賭博的勇氣去試試新構想，根本就不能完成。而那是很愉快的經驗──一段沒有阻礙的時光，可以做任何事的時光，享受探險的樂趣。實驗有各種形式，看藝術家的想像力而定。意念或許在轉瞬間迸發出來，或許在腦子裏醞釀了好幾年。關鍵是好好地運用這些意念。這是最重要的。

　　在這一幅小習作中，我用淡彩配合水彩，並且試用比習慣要亮的色調。這裏面比較不考慮明暗的關係，因爲強烈的、高彩度的色彩已是畫裏的重心。雖然只是一幅習作，但其中有一種新鮮感、生命力。

去發現構圖

有些偶然的發現可以促進畫面的美感和構圖設計。

彩色圖形　水彩。

我發現有時候即興的構圖不僅本身有獨立的美感，而且還有許多潛力可以發展成一幅正式的作品。開放心靈去發掘各種構圖，可以幫助我們培養美學品味，並尋求繪畫的新途徑。「彩色圖形」忘記是誰畫的了，印象中好像是我雙胞胎女兒之一在小時候畫的。我也忘記這是為了好玩畫的還是有意創作。反正是在一堆紙裏發現的，而且我很喜歡那種毫無拘束的、充滿趣味的色彩和造形，所以把它保留起來。它有獨特的美，就像在藝品店看到的彩繪石頭或浮雕一樣的有個性。

一九五〇年代中期，我曾在一些藝術中心開過水彩班。「靜物」這一幅畫原先是我學生畫在一張零頭紙上用來試驗配色的。我很喜歡那色彩，就向他要了過來。後來，稍稍在上面添加幾筆，包括中央的瓶子，把橘色的斑點，改成水果，在左下角刷上一些黑色，點出碗和桌子的形狀。一九五九年，這一幅靜物畫曾在我的個展中展出。好玩的是，這一幅「實驗畫」和「彩色圖形」還特別被紐約一位藝評家提出來讚賞呢！

「灰瓶中的菊花」是在另一種方式下發展出來的。有一天很晚的時候，我正在畫一幅油畫，忽然發現調色板上混合的顏料恰好有一種奇特的組合。順手拿過一張平面畫紙印在

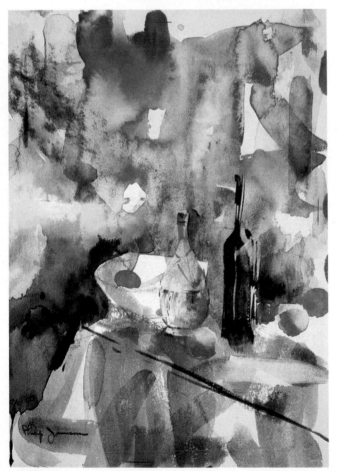

　靜物　水彩

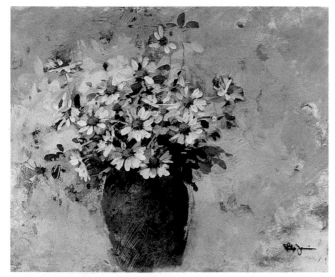

調色板上，就得出一張構圖，看來有點兒像花，於是我就順勢加強這個意象。有了這次即興的實驗，後來有些畫就是照著這個過程處理的。「灰瓶中的菊花」就是用不透明水彩和淡彩，融合油畫所作的。

「寒意」也是碰巧發掘來的。有一次在翻公事包的時候，找出一張過去畫的小幅水彩。靈機一動，我就動工，擦去大部分的畫面，加上前景和遠方的樹木。並且特意留下速寫的筆觸，和幾個有限的主題，來襯托冬天景色的感覺。

灰瓶中的菊花　混合技法。

寒意　水彩。

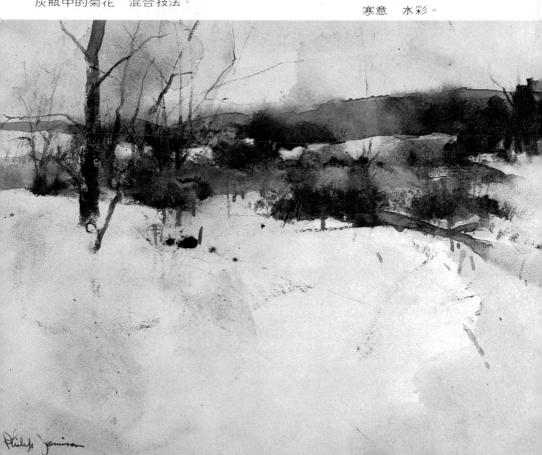

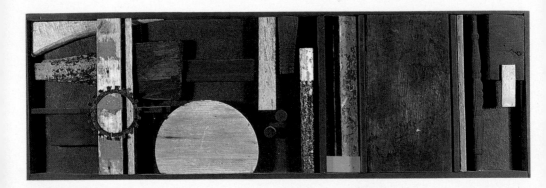

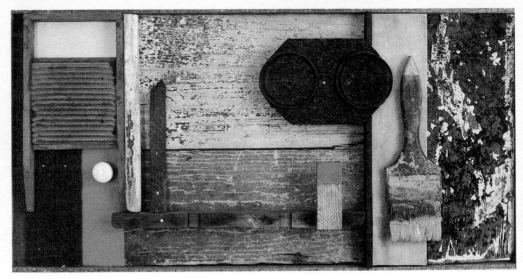

維諾哈芬勃魯斯樂曲　木板集合圖形

六十歲剛過的時候，我在維諾哈芬島上遇到一個年輕藝術家。他使我對運用所見的各種物品來創作，發生了很大的興趣。沙灘上啊，特別是漁港附近可以找到不少「寶藏」。有一年夏天，我花了大部分的時間，利用各種物品來做集合圖形。這是一種有趣的轉變，同時每一種集合創作都是一種對於色彩、結構

和組織的練習。雖然和原來的繪畫是一種相當大的歧異，不過在構圖上還是很類似的。

以上兩幅集合圖形都有強烈的色彩感。「維諾哈芬勃魯斯樂曲」的創作是起於一枝廢棄的畫筆上乾固的鮮藍顏料。我為之著迷，後來又再翻撿海灘用品箱

，找出一些零零碎碎的東西——孩子用的畫板、瓷把手、踩扁的啤酒罐，再加一些色彩就構成一幅有趣的畫面了。每一樣東西都是原來的色彩，我只加上兩處黑色的狹長地帶。

「硫黃石」是各種明暗的黑所組成的。同樣的，每一件東西都保持原色，我只加了黑框和一些配色。

我確信這種集合創作使用了繪畫的技巧，當然，繪畫也會運用到集合構圖的概念了。在這之中有構圖與色彩的訓練，也許構圖的訓練更加重要吧。「畫室組合圖形」是實驗了好久之後畫成的。和「維諾哈芬勃魯斯樂曲」有相似之處，尤其是各種造形的交錯組合。原先本想再多畫幾筆，但是我喜歡那些未完成的窗戶、牆壁、地板所表出的單純之感，我覺得它們和畫面上其他複雜的部分是相輔相成的。

「WPEN」的標題取自賓州廣播電臺的標誌。複印在我寫給美國「藝術家雜誌」1962年一月號的一篇短文上。畫面的構圖和各種造形的交陳並列有些像集合構圖創作。畫面有許多小塊需要留白，這些小塊的邊緣就很難畫了。在大的部分我用整面的塗法，再用溼海綿和蠟紙擦出招牌廣告，電線杆上的白色，窗口的玻璃，還有街道路面的反光。這些方法都能使水彩的處理更自由自在。

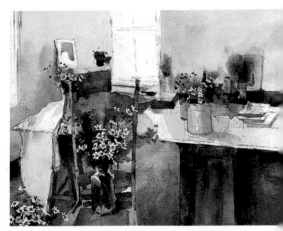

畫室組合圖形　水彩。

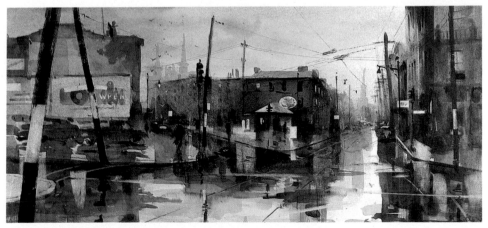

WPEN　水彩。

123

試驗各種媒體

　　許多藝術家都能用一種以上的媒體來創作，溫斯洛‧荷馬和艾德華‧哈潑爾擅長三種——油畫、水彩、版畫。每一種媒體有其特性，而某些東西只能用某種媒體來表達、呈現，用另一種就不行。用不同的媒體也可以給藝術的發展帶來新的層次。以我來說，畫油畫或融合其他的技法使我對水彩產生新的感覺。反過來說，我在水彩上的經驗也啓發了油畫、版畫等等。

運用另一種媒體提供你變化的途徑，也許提供你創作的新泉源。

　　兩張「夏日畫室」都是同樣的主題，一張是水彩，一張是油畫。兩張都是獨立的作品，比較起來可以發現處理上的不同。

　　水彩畫的構圖比較繁複，畫房間的交代也比較詳細，包括桌子與窗戶。油畫中則刪除了許多背景上的東西，因爲我想多留一些空間，好和簇擁的花朵相配合。

　　很巧，這一張畫布的尺寸和一般水彩紙差不多——22″×30″（56×76公分）。我希望這一張油畫能有比較柔軟的感覺，不要有水彩那張強硬、冰冷的味道。所以畫面儘量呈現鬆散、印象式的風格。爲了加強輕靈的性質，桌面的處理幾乎像是蒸發在空中似的，而窗戶則變成牆上一個隱約的形狀。

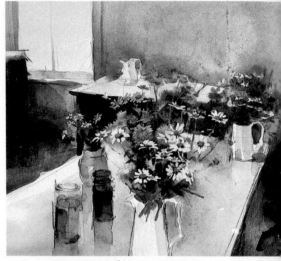

夏日畫室之一　水彩。

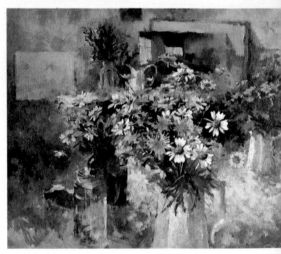

夏日畫室之二　油畫。

西徹斯特，敎堂大街　油畫。

「西徹斯特，敎堂大街」，我把它歸
入速寫或印象畫一類。畫得很快：幾個
小時，用了少數幾個油畫顏料而已。像
這種畫面，有許多大塊的深色區域，用
不透明油彩很好處理。我還練習在油畫
裏處理黑色，幫助我在水彩裏處理陰影
和深色的部分。

白瓶之花　油畫。

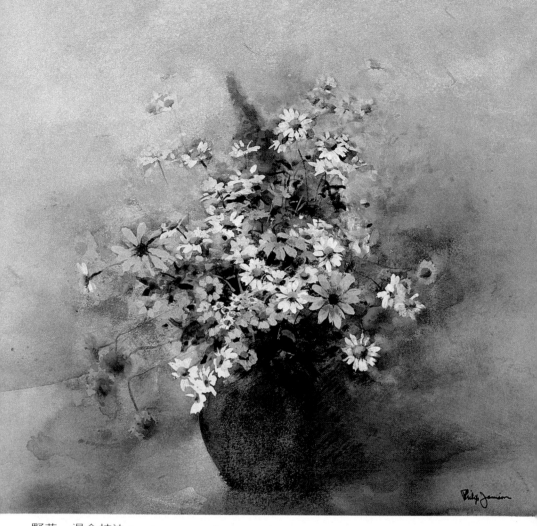

野花　　混合技法。

「白瓶之花」這一幅油畫花了好幾年
的時間才完成，雖然看來構圖很簡單。
花朵和四周的空間卻修改了很多次。我
覺得背景空間和花朵一樣重要，它們互
相配合才能構成一幅畫。

「野花」中的花朵是用不透明水彩畫
的。背景是混合了水彩、淡粉彩和炭筆
。結果卻有點兒油畫的感覺，有很強的

固體感。不過畫面仍然保有水彩的敏感
性。若是和「白瓶之花」那純粹的油畫
比較，就更明顯了。

快樂街橋畔　混合技法。

　　「快樂街橋畔」原先是水彩畫，畫完之後，我想是否加些油彩上去會加強畫面，這麼一加的結果，它幾乎變成了油畫。水彩的部分只剩下天空還有前景的草地有一些痕跡。畫了這一幅小速寫之後，偶爾我會在紙上嘗試用油彩（比如說 121 頁的「灰瓶中的菊花」），偶爾也會用油彩來畫天空，特別是天空已修改過很多次，不能再用水彩的時候。

　　在「習作一號」裏用了一點貼畫法，就是下面角落粘了兩張棕色的紙片。那時候，我靈機一動，覺得它們可以增加畫面的構圖。你可以看出來我在兩張紙下面都畫了幾條線，其中一張中間還穿過一道藍色的痕跡。這樣處理之後，這兩張貼上去的紙就可以保持原位而不會搯到前面來。

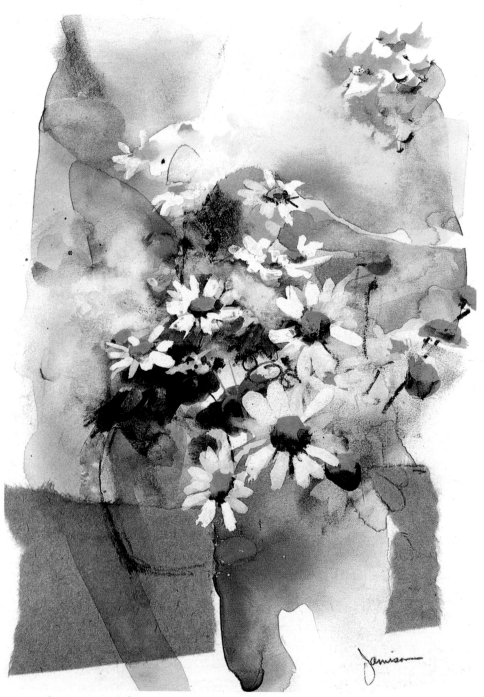

習作一號　水彩和貼畫。

第十二章 向其他藝術家學習

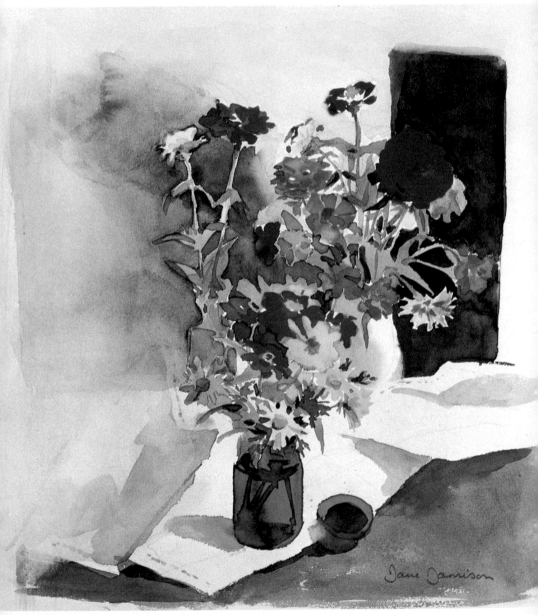

你不可能單靠自己發明所有的創作
。

皮埃荷・柏納德

　　在自己的作品裏抄襲別人的風格當然
是不聰明的，不過受別人影響倒是可以
的，甚至是求之不得的。尤其是不同的
來源、不同的個人所影響更好。其他的
藝術家，連帶他們的作品與見解，都可
能是有價值的老師。

　　我們都會有自己平素心儀的畫家，雖
然名單可能隨年歲的改變而更動。我也
不例外，小時候最喜歡華德・狄斯尼和
漫畫故事書的作者叔叔。學畫之後，最
崇拜阿爾・帕克。年歲漸長，我被許多
畫家所影響：逖迦，喬治・布瑞克，奧
迪隆・雷頓，安德魯・魏斯，艾德華・
哈潑爾，還有奧許爾・格爾奇。近幾年
來，我感興趣的是活躍於1910年到1940
年之間的美國現代運動的一些現代主義
畫家，亞瑟・卡爾利斯是這個團體的先
鋒。

　　一般說來，我雖然不會用其他畫家的
作品當我作畫的基礎。不過，偶爾用其
他畫家特有的色彩與構圖來做實驗是很
有用的。從過程中得到的並不是在我的
作品中有什麼立竿見影的效果，但是實
驗的確可以擴展我的觀念，以及思考方
式上一些微細的部分。

　　我的妻子珍妮也是一個頗有特色的水彩畫家，她對我
的水彩畫也有直接的影響。我們一起上藝校，又一起參
加賓州美術學院安米頓・赫特蘭的水彩班。珍妮對水彩
和素描有獨到的天分。我喜歡觀察她運用鉛筆和畫筆的
熟練，當然，我被她畫中的清新所吸引，所影響，這種
特質表現了水彩迷人之處。珍妮畫的「綠瓶之花」是我
最喜歡的作品之一，現在掛在畫室的牆上。

綠瓶之花　水彩。作者為　珍，傑米森。

色彩

一九七〇年代期間，因為一個非常偶然的機緣，一個嶄新的境界開展在我的面前。那時候我在賓州「珍妮·費勒夏」藝廊舉行個展。有一天，我注意到牆上有一幅畫，一幅抽象畫，畫布上呈現花朵的圖形。那是亞瑟·卡爾利斯1925年畫的（那一年我剛出生）。我換了幾種不同的角度來觀察它，越來越著迷，後來決定非把它帶回家不可。終於，在個展的展售會上，我也順便把它買了下來帶回家去，接下來的幾個星期裏，我一直在研究那一幅畫，感觸也越來越深，卡爾利斯的用色真是令人難忘！

所有的藝術像多少都會受到前輩的影響

我開始研究他的生平，搜集他的作品。我覺得他是畫家中的畫家，相信有一天他會在畫壇上獲得應得的肯定。他對色彩的掌握和處理繪畫的方式，啓發了我的靈感，並且擴展了我的生命領域，以及對藝術的看法。

以下兩張習作是我受了卡爾利斯的啓發而畫的。他是個色彩家，既純粹又單純。他是幾個天才色彩家之一，就像有「魔術調色盤」似的。他說過：「世界上唯一讓我心動的就是以色彩來繪畫。真可惜，很少有人肯這麼做。不知道這麼一來，他們繪畫的意義何在？」

花朵造形　混合技法。

「花朵造形」，直接受到卡爾利斯一幅油畫「抽象花朵」的影響。那一張油畫現存賓州藝術博物館。我還是對色彩和造形最關切的，畫面上亮麗的紅花是紙貼的，其他部分則是水彩和鉛筆。

在「花朵習作」裏，用了水彩、炭筆、一些紅紙片來建立瓶花的印象。後來又刪去一些部分使畫面不致顯得太雜。左上角最後加上些黑色炭筆，算是加框。

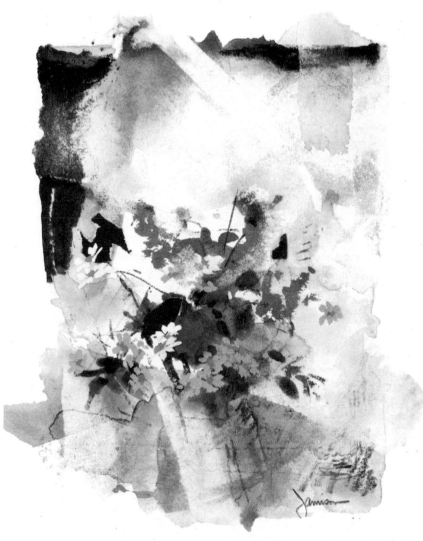

花朵習作　混合技法。

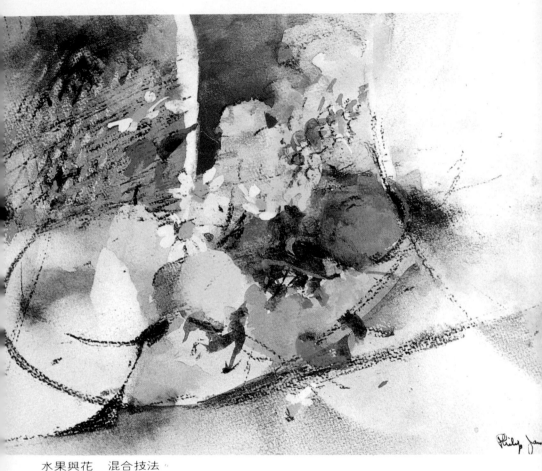

水果與花　混合技法

以上兩幅和這一幅「水果與花」，是受卡爾利斯的啓發而作的，而這一幅應該算是最有代表性的了。他有一幅 〝7×10″（18×25公分）的鉛筆構圖習作類似這一幅水果、花朵的畫。處理上，我還用了得自他特有的清新、靈活的色彩。左上角藍色的斑點就類似他在油畫中所用的技巧。

「瓶花」呈現了奧迪隆‧雷頓的影響。他是一位法國畫家，晚年曾有一些以花朵為主題的上乘之作。雷頓和卡爾利斯是不同的，不過有一點，他們都是世上少見的色彩家。這一幅畫中的色彩是雷頓式的燦爛。

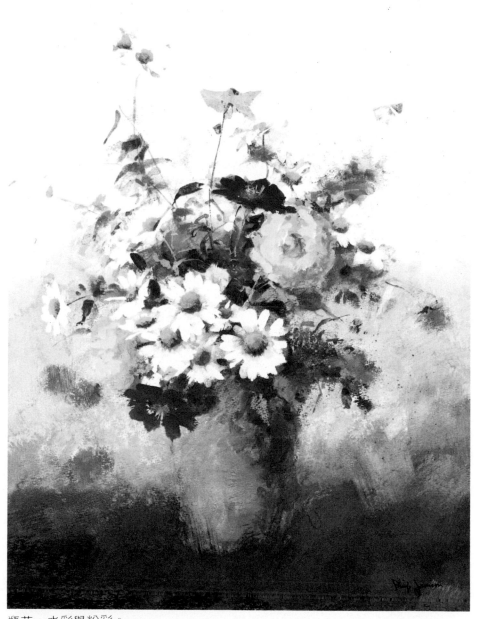

瓶花　水彩與粉彩。

練習構圖設計

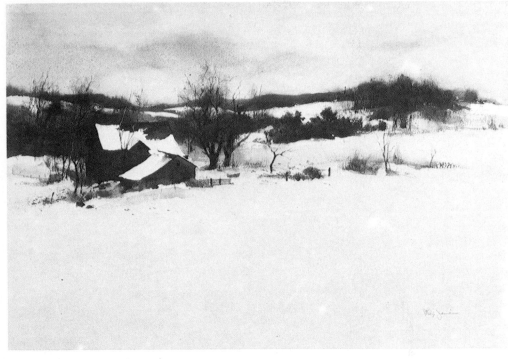

布瑞河灘冬色　水彩。

在如今這個時代裏，藝術家可以獲得前所未有的豐富知識，書籍、博物館都是資訊的寶庫。找機會運用裏面的資料，參觀各種展覽，你一定會驚訝於自己的豐收。

我樂意開放自己去接觸其他畫家，各種不同角度的作品，這是很刺激的經驗。「布瑞河灘冬色」和以下兩張畫風格上是不同的。不過如果你能超越這表面的差異，你會發現，這一幅畫是在以下兩幅的實驗前所作品，它嘗試的構圖則很類似。

學習才能成長，進步是永遠沒有止境的。如果有止境，那是表示你的創作力已經枯竭了。

阿弗洛，一位義大利畫家，一九五〇年代有許多抽象的表現主義派大幅油畫作品，他的用色相當巧妙細緻。我在看強森·史威尼所著的阿弗洛專輯後，對他欣賞不已。還跑到紐約看他的個展。但是他的作品在這兒並不很出名。「阿弗洛作品觀賞之後有感之作」直接受到他的影響，採用油畫顏料畫在紙上。你可注意到，這全然是不具體的圖形，和我以往的方式不同。我原先並沒有要模仿他的意思，不過在不知不覺之間受到他的色彩與設計的影響。還有，他在畫布上處理顏料的華麗手法也感染了我。

早期的美國現代主義包括立體主義、精確主義等思潮。我個人收藏有兩張立體主義佳作，是賓州畫家艾爾·霍爾特的作品。他的畫有許多風格，並有立體主義的第一手資料。他是美國最早搜集歐洲現代畫的畫家，他有二十二張畢加索的作品。還有精確主義畫家如查理士

・希勒和查理士・狄慕的作品，他們擅長描繪美國建築物和工廠乾淨俐落的細節。

「冬日穀倉」不是立體派也不是精確主義派，不過在風格上的確有實驗這些理念的想法。原先的水彩畫完成之後，我不大滿意，後來心想：「不入虎穴，焉得虎子？」就冒險一試，用海綿擦去一些含糊不清的部分，再把畫紙剪成長條的一片一片，貼成交錯的形式。這個小小的探險是個新經歷，十分有趣。

阿弗洛作品觀賞之後有感之作
油畫。

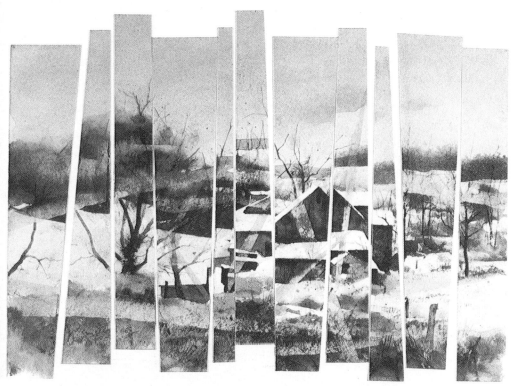

冬日穀倉　水彩，剪貼。

第十三章
尋找自己獨特的方式

滕派克先生之農場　水彩

　　我們都會有一些個人本能的處理方式。以我來說，我畫天空總是留相當小的地位。以上這一幅畫則是少數幾張水彩之一，在其中天空佔了大半個畫面。雲彩的位置和下方的幾棵小樅樹，佔的比例雖然微乎其微，卻是構圖上的重要部分。

藝術不止是繪畫；藝術是愛。
菲力蒲・海肯

　　在學習繪畫基礎的時候，最好是保持單純並遵守原則。隨著進展而接觸更多的工具以後，再依自己的方式去探索未知的領域。因為你已經對所用的媒體十分熟悉，因而對自我表達也會充滿信心。如此，自然而然的，你就成為藝術家了，不止在技巧的熟練上，也在觀察與理解的能力上。不過，你在發掘自己的方向的時候，不可避免的會面臨對各種影響力的抉擇。

最重要的事是忠於自己

　　我想每個人都是自成一個世界的，而每一件事都牽涉到每一個個體。沒有兩個人是一樣的。每一個人的環境各有不同，不論是物質或精神的層面。因此，藝術也會呈現出個別性。

　　藝術家常常是獨立的，孤立於一個羣體之外，不是一個參加者。因為「參與」往往會破壞個體的思想訓練；並強將別人的想法與價值觀置於個人之上。成為一個羣體模式和一個藝術家創作所需的獨立性是對立的。或許是因為如此，許多藝術家被認為是怪人。

　　有些藝術家花費終身的時間學習技巧，以及所謂的秘訣，學過了頭，以至於有個獨創性的靈感出現，他們也不敢表達。我的好友陳奇，有名的華裔水彩畫家，有一次說過：『畫家也許可以學到世界上所有的技巧，可是如果心中不能感受，那也是一文不值的。』

　　對一個藝術家來說，最重要的是儘量忠實。睜大眼睛，開展心胸去觀察這個世界，尤其是你親近的世界。觀察、吸收，更重要的是去享受藝術，博物館和書本裏已有許多寶物了。不要怕夢想，讓想像力自由翱翔，發抒你自己的想法與感情，然後愉快地畫。

雷恩島之礁　水彩。

如果畫起來不覺得有趣，就不必畫。

這些年來，我是持續地以繪畫為業的，我卻發現這工作也是一個很大的樂趣之泉源——以畫家為職業也以畫畫為生活了。我想畫家與其他職業主要的不同，是在於畫家的職業也就是他們的副業。每逢週末，我那些在商業工作的朋友把公事放進櫃子裏之後，想都不再去想它。可是，我到了週末通常會去參觀美術館，或埋首閱讀藝術書籍，雖然已經畫了一個禮拜了。我想又能謀生又能做自己喜歡的事是很幸運的。而且畫家又不怕退休。是吧？

選擇做一個畫家而不是商品畫家，是因為美術可以讓我做我想做的事，而不必受別人牽制，不必去滿足僱主，不必做降低獨創性的妥協。純藝術是獨立存在的。純藝術和商品藝術只有一線之隔，不過主要的是商品藝術為了表現、出售而作，不是為了獨立的藝術。純藝術可以賦予畫面更多個人的感受與深度。最好的藝術品可以掛在博物館，因為那種美不止是表面的。對一幅好畫研究得越深入，就越能體會其中的內涵。

不一定要作一個職業畫家也能在繪畫過程中得到很大的滿足。就算只是利用閒暇作畫，只要透過藝術來表達自己，把真正的自我投入，就會得到極大的樂趣。我畫室牆上有一句話：「如果畫起來不能感覺到樂趣，就不必畫。」有時候，我會陷在某些不屬於我的東西裏面，這一句話可以幫助我回到自己的路上來。

140

有一天，太陽下山的時候，我正在畫一幅水彩街景。在過程中，畫面上的夕陽越來越逼真了，後來我幾乎衝動得要戴太陽眼鏡來看這一幅畫。我很興奮，這是個難忘的經驗——藝術家的樂趣。J.B.C.卡洛特在臨終前曾輕聲說道：「我衷心地希望天堂也有圖畫。」我也這麼盼望著！

水彩新技 ②

花畫

陳美冶編譯

發行人　何恭上
發行所　藝術圖書公司

地　　址　台北市羅斯福路3段283巷18號
電　　話　(02)362-0578・(02)362-9769
傳　　眞　(02)362-3594
郵　　撥　郵政劃撥0017620-0號帳戶

分　　社　台南市西門路1段223巷10弄26號
電　　話　(06)261-7268
傳　　眞　(06)263-7698

登記證　行政院新聞局台業字第1035號

製　　版　恆久彩色印刷製版公司　987-8868

定　價 220元

再　　版　1991年 9月23日

ISBN 957-9045-97-6